COLLECTION DES LIVRETS DES ANCIENNES EXPOSITIONS

DEPUIS 1673 JUSQU'EN 1800

SALON DE 1793
XXXVII

PARIS
LIEPMANNSSOHN, ÉDITEUR
11, rue des Saints-Pères

AVRIL 1871

EXPOSITION

DE 1793

—

XXXVII

COLLECTION

DES

LIVRETS

DES

ANCIENNES EXPOSITIONS

DEPUIS 1673 JUSQU'EN 1800

EXPOSITION DE 1793

PARIS

LIEPMANNSSOHN, ÉDITEUR

11, rue des Saints-Pères

—

AVRIL 1871

NOMBRE DU TIRAGE

DU LIVRET DE 1793.

375 exemplaires sur papier vergé.
 25 — sur papier de Hollande.
 10 — sur chine.

N°

Ce livret est vendu seul 4 fr.

NOTICE BIBLIOGRAPHIQUE.

Livret.

Nous en connaissons deux éditions différentes. Il y a eu en outre un supplément considérable qu'on trouve réuni tantôt à la première tantôt à la 2^{mo} édition.

La division du Livret en trois parties ayant chacune un numérotage particulier a multiplié les différences qui existent entre les deux éditions. Nous ne pouvons mieux faire que de suivre cette division :

Peintures : La 1^{re} éd. a 60 p. et 627 n^{os} de 1 à 627.
 La 2^{me}, 60 p. et 628 n^{os}.

Sculptures : La 1^{re} éd. va de la p. 61 à 77 et comprend 181 n^{os}, de 1 à 181.
 La 2^{me} va aussi de p. 61 à 77, mais a 182 n^{os}.

Architecture : La 1^{re} éd. va de la p. 78 à p. 81 et renferme 24 n^{os}, de 1 à 24.
 La 2^{me} ne va que jusqu'à la p. 80 et n'a que 21 n^{os}, à cause de la suppression des n^{os} 7, 8 et 9, sous lesquels sont inscrites à la première édition des vues de Rome de *Suvée*. En donnant, pour tout le reste, le texte de la 2^{me} éd., nous laisserons ces trois n^{os} à leur place en indiquant qu'ils sont empruntés à la 1^{re} éd.

Après la *Note* des Commissaires Ordonnateurs placée à la fin de l'Architecture, la 2me éd. a ajouté une deuxième note promettant un supplément qui ne se trouve pas sur la première.

La liste des Adresses sur la première éd. va de la p. 82 à 96. Sur la deuxième elle va de 81 à 96 et la dernière page qui d'abord n'avait que 7 lignes est entièrement remplie sur la 2me éd. Il est à remarquer que les numéros des œuvres exposées, souvent omis au tirage primitif ont été ajoutés au second tirage, ce qui contribue pour beaucoup à allonger cette liste. Nous reproduisons bien entendu la liste d'adresses d'après la 2me éd.

Il n'y a eu qu'une édition du supplément, imprimé le 25 août, et vendu à part 5 sols. Il a 22 pages, va du n° 629 à 829.

Critiques :

Explication par ordre de numéros, et jugement motivé des ouvrages de Peinture, Sculpture, Architecture et Gravure, exposés au Palais National des Arts; précédé d'une introduction..... Prix 15 sols. A Paris, de l'imprimerie de H.-J. Jansen, in-12, 49, p.

La suite des numéros qui manquent est sous presse.

Le n° du 22 octobre du *Journal de Paris* annonce que les tableaux sur la mort de Lepelletier et de Marat commandés à David par la Convention sont visibles dans la cour du vieux Louvre.

DESCRIPTION

DES

OUVRAGES DE PEINTURE,

SCULPTURE,

ARCHITECTURE ET GRAVURES,

EXPOSÉS AU

SALLON DU LOUVRE,

Par les Artiſtes compoſans la Commune-générale des Arts, le 10 Août 1793, l'An 2ᵉ de la République Françaiſe, une & indiviſible.

Prix : 20 ſols.

A PARIS,
De l'Imprimerie de la Veuve Hérissant,
rue de la Parcheminerie, N° 3.

Il semblera peut-être étrange à d'auſtères Républicains de nous occuper des Arts, quand l'Europe coaliſée aſſiége le territoire de la Liberté. Les Artiſtes ne craignent point le reproche d'inſouciance ſur les intérêts de leur Patrie, ils ſont libres par eſſence; le propre du Génie, c'eſt l'indépendance; & certes on les a vus dans cette mémorable Révolution les plus zélés Partiſans d'un Régime qui rend à l'Homme ſa dignité long-tems méconnue de cette claſſe protectrice de l'ignorance qui l'encenſoit.

Nous n'adoptons point cet Adage connu : *In arma ſilent Artes**.

Nous rappellerons plus volontiers Protogène traçant un Chef-d'œuvre au milieu de Rhodes aſſiégé, ou bien Archimède méditant ſur un Problême pendant le ſac de Siracuſe. De pareils traits portent avec eux un caractère ſublime qui convient au Génie; & le Génie doit à jamais planer ſur la France & s'élever au niveau de la Liberté. Des Loix ſages lui préparent de nouveaux élans : la Convention Nationale vient d'agrandir ſa carrière, il eſt libre enfin. Avec les lumières périroit la Liberté, l'Uſurpateur ſeul les redoute, il commande l'oubli des Sciences; mais un Régime libre les encourage & les honore. Un Decret du ... Septembre 1791, prouve aſſez que les Légiſlateurs ont ſenti cette éternelle vérité. Mais ils ont voulu que la médiocrité, ſouvent téméraire, ne pût prétendre aux récompenſes Nationales, que le mérite ſeul y eût part, & que les Artiſtes, d'après le jugement public de leurs Pairs, fuſſent chargés de produire des Ouvrages qui font partie de l'Expoſition, & qui leur ont été payés par la Nation : ce ſont ceux déſignés ſous le Titre d'Ouvrages appartenans à la Nation. Le public va juger.

* Au bruit des armes les Arts ſe taiſent.

N° 1. Le Jeu du Pied-de-bœuf. C'eſt l'inſtant où une jeune fille va recevoir une pénitence pour s'être laiſſée attraper. Hauteur 26 pouces, largeur 23. Par *Petit Couprai*.

2. L'Amour & la Folie. Deſſin à l'Aquarelle. Hauteur 15 pouces, largeur 12. Par *Monſiau*.

3. Un Payſage. Vue de Suiſſe. Largeur 22 pouces. Par *Michel*.

4. Jeu d'Enfans interrompu par une Femme qui leur jette des pommes. 16 pouces de large ſur 13 de haut. Par *Droling*.

5. L'Ecole de l'Amour. 13 pouces, ſur 1 pied 5 pouces de large. Par *Dupuis Pepin*.

6. Des Villageois au retour du Marché. Effet de Soleil couchant. Hauteur 27 pouces, largeur 31 pouces. Par *Cazin*.

7. Scène ruſtique devant la porte d'un Payſan. Longueur 18 pouces ſur 16 de haut. Par *Demarne*.

8. Un Maréchal. Largeur 22 pouces, ſur 16 de haut. Par le même.

9. Amadis s'enfuyant dans une Forêt, rencontre un Hermite qui l'emmène dans ſon hermitage, tiré d'Amadis des Gaules. Par *Dupereux*.

10. Pluſieurs Deſſins ſous le même numéro. Par *Yſabey*.

11. Des Cavaliers à la porte d'une maſure. Par *Sweback-Desfontaines*.

12. Deux Tableaux. Vues des environs de Rouen. 26 pouces de long, ſur 20 de haut. Par *Saint-Martin*.

13. Vue des environs de Mortagne dans le Perche. 29 pouces de long, ſur 26 pouces de haut. Par le même.

14. La prife d'une Ville. 3 pieds 10 pouces de long, fur 3 pieds 2 pouces de haut. Par *Taunay*.
15. Vues d'Italie. Des Bergers et des Animaux. Par *Bidault*.
16. Payfage au Soleil couchant. Des Femmes faifant un facrifice au Dieu Pan. 17 pouces de long, fur 14 de haut. Par *Dupereux*.
17. Deux Payfages fous le même numéro. Par *Duval* (François).
18. Une Foire. 2 pieds & demi de long, fur 3 de haut. Par *Demarne*.
19. La bonne Mere. Sujet tiré des Contes de Marmontel. 27 pouces de haut, fur 22 de large. Par *Garnier* (Michel).
20. Jeune Femme offrant un Sacrifice. Par *le Monnier*.
21. Deux Payfages & Animaux faifant pendans. Par *Sweback-Desfontaines*.
22. Le nid d'Amour. 2 pieds 1 pouce de haut, fur 1 pied 10 pouces de large. Par *Schall* (Frédéric).
23. Deux jeunes Perfonnes à une fenêtre. 15 pouces fur 12. Par *Chaife*.
24. Le Portrait d'une jeune Perfonne à fon chevalet. Par la Citoyenne *Foullon*.
25. Des Nymphes au bain, vifitées par un Amour. 10 pouces de haut, fur 7 pouces & demi de large. Par *Déforia*.
26. Un Payfage. Par *Saint-Martin*.
27. Marie Egyptienne, Éfquiffe. Par *Taillaffon*.
28. Marine au coucher du Soleil. 23 pouces de large fur 20 de haut. Par *Diébolt*.
29. La Penfée trouvée. Hauteur 27 pouces. Largeur 23. Par *Boilly*.

30. Une marche d'Animaux dans l'eau. Largeur 1 pied 10 pouces, fur 18 pouces de haut. Par *Demarne*.
31. Un Cadre contenant des Miniatures. Par *Boquet*.
32. Scène familière. Par *Mallet*.
33. Plufieurs Deffins & Efquiffes fous le même Numéro. Par *Lejeune* (Nicolas).
34. Les foins Maternels. Hauteur 17 pouces & demi fur 20 de long.
35. Sacrifice à la Patrie, ou le départ d'un Volontaire. 20 pouces de haut fur 26 de large. Par *Mallet*.
36. Le Portrait de Mandini, célèbre Acteur. Par *Dumont*.
37. Anne Morichelly, célèbre Chanteufe. Par le même.
38. Deux Portraits dont un d'une jeune Indienne. Par *D.....* Un Amour d'après la gravure de Porporaty, Deffin. Par *Darcis*, Gr.
39. Un Enfant debout fur une croifée, voulant atteindre des raifins, la Mere le retient par le bras. Par *Charpentier*.
40. Un Payfage pris dans l'arrière-faifon, fur les bords de la Seine. Par *Cazin*.
41. Deux petits intérieurs, dont une Cuifinière. Par *Droling*.
42. Jefus au milieu des Docteurs. 12 pouces de haut, fur 16. Par *Taunay*.
43. L'attente de l'Amant. 22 pouces, fur 27 de haut. Par *Garnier* (Michel).
44. Un Cadre contenant des Miniatures. Par *Letellier*.
45. Un Homme & une Femme abandonnés fur un rocher au milieu de la mer, font abforbés de réflexions douloureufes fur leur trifte fort. Largeur 2 pieds fur 20 pouces de haut. Par *Taurel*.

46. Une Femme retenant un Enfant assis sur une croisée. Par *Charpentier*.
47. Quartier de Vivandières. 4 pieds & demi sur 3. Par *Duplessis*.
48. Un Espagnol à cheval. 14 pouces sur 12. Par *Berthaud*.
49. Plusieurs Portraits sous le même Numéro. Par *François*.
50. Une petite Marine. Largeur 1 pied. Par *Swagers*.
51. Intérieur d'un Corps-de-garde. 21 pouces sur 18. Par *Sweback-Desfontaines*.
52. Portrait en pied d'un Militaire. Par *Ansiaux*.
53. Paysage avec Figures & Animaux. 3 pieds & demi de haut, sur 5 pieds de large. Par *Demarne*.
54. Une Caravane. 23 pouces de large, sur 19 pouces. Par *Sweback-Desfontaines*.
55. Trois Paysages sous le même numéro.
56. Feu d'artifice après la Joute; effet de nuit. 17 p. sur 21 de large. Par *Cazin*.
57. Intérieur d'une Ecurie Arabe. 21 pouces, sur 17. Par *Sweback-Desfontaines*.
58. Paysage avec Fabriques & Figures. 16 pouces & demi, sur 20 & demi. Par *Bidault*.
59. Marine, effet de brouillard. 13 pouces de haut, sur 16. Par *Taurel*.
60. Le Fils d'Amadis emporté par une lionne dans son antre, pour être la proie de ses petits, est sauvé par un Hermite qui avoit apprivoisé cette lionne; il invoque le Ciel, & la lionne remet l'enfant à ses pieds, sans lui faire de mal.

Tiré du Roman d'Amadis des Gaules.
15 pouces de large sur 12. Par *Dupereux*.

61. Un Port de mer au lever du Soleil. 21 pouces de long fur 16 de haut. Par *Diébolt*.

62. Petit Bâtiment attendant la marée pour mettre en mer. 20 pouces de haut, fur 23 de large. Par *Caʒin*.

63. Payfages avec Fabriques. Vues d'Italie. Par *Bourgeois*.

64. Scène Familière. Gouache de 20 pouces de haut, fur 26 pouces de long. Par *Mallet*.

65. Vue de Grotta Ferrara. Payfage avec figures, au Soleil couchant. Par *Bidault*.

66. Deux Payfages avec des Baigneufes. 14 pouces de large fur 16. Par *Boquet*.

67. Œdipe détaché de l'arbre par un Berger. Les figures font de *Letiers*. 28 pouces de haut, fur 23. Par *Bidault*.

68. Un Cadre renfermant plufieurs Miniatures. Par *Bréa*.

69. Deux petits Payfages fous le même numéro. Par *Naudou*.

70. Le Commiffionnaire. 2 pieds 4 pouces de haut, fur 2 pieds de large. Par *Boilly*.

71. Deux Payfages. Le premier repréfentant une Femme à cheval, prête à paffer l'eau. Par *Michel*.

72. Deux petits Tableaux de Payfage avec Figures, fous le même N°. Par *Dupereux*.

73. Une jeune femme montrant à jouer de la lyre à fa fille, dans une bordure peinte fur verre. 2 p. 8 p., fur 2 p. 2 p. Par *Lagrenée, jeune*.

74. Deux petits intérieurs d'Eglifes faifant pendant. Par *Lafontaine*.

75. Deux Tableaux repréſentans des haltes d'armées. Par *Dupleſſis*.
76. Payſage avec Figures. 25 de haut, ſur 29 de large. Par *Taunay*.
77. Un Combat. Sur le devant, un Officier fuyant avec l'étendard de cavalerie. 1 pied, ſur 10 pouces. Par *Sweback-Desfontaines*.
78. Vue de la Tour de Mont-Lhéri, priſe du côté de Linas. 1 pied de haut, ſur 15 pouces. Par *Cotibert*.
79. Petit Payſage. 11 pouces de haut, ſur 13 pouces de long. Par *Forget*.
80. Enée retenu par Creuſe ſa femme, à l'inſtant où il alloit combattre au milieu de l'embrâſement de Troies. 1 pied 7 pouces, ſur 1 pied 10 pouces de large. Par *Bonvoiſin*.
81. Cadre contenant pluſieurs Miniatures. Par la citoyenne *Landragin*.
82. Un Cadre renfermant pluſieurs Portraits en Miniature. Par *Auguſtin*.
83. Portrait d'une Femme tenant d'une main ſon braſſelet ſur lequel eſt peint le Portrait qui l'intéreſſe, & de l'autre, traçant ſur le ſable le ſentiment dont elle eſt agitée. 23 pouces ſur 19 de large. Par *Trinqueſſe*.
84. Scène familière. 3 pieds de haut, ſur 2 pieds 7 pouces de large. Par *Boilly*.
85. Scène familière. Une Femme pinçant de la guitare, Coſtume français. 2 pieds 7 pouces, ſur 2 pieds de long. Par *Garnerey*.
86. Deux Payſages où des Femmes ſe baignent. 20 pouces, ſur 24 pouces de large. Par *Boquet*.

87. Un jeune Homme préfente un fruit à une jeune Fille, pour lui voler des œufs. Par *Charpentier*.
88. Booz & Rhut. Sujet tiré de l'ancien Teftament. 16 pouces de large, fur 12 de hauteur. Par *Taunay*.
89. Deux Payfages. Sous le même numéro. Par *Marchais*.
90. Deffin lavé au biftre, repréfentant le Château Saint-Ange. 35 pouces de long, fur 25 de large. Par *Bourgeois*.
91. Bataille. Sur le devant, un Général donnant le commandement. 10 pouces, fur 9 pouces 8 lignes. Par *Sweback-Desfontaines*.
92. Le Portrait de Chérubini, Compofiteur Italien. Par *Dumont*.
93. Trois Portraits fous le même numéro. Par le même.
94. Deux Tableaux repréfentans, l'un, un Convoi d'armée en marche; l'autre, une Caravane.
95. Deux Têtes, un Crifpin & un jeune Payfan, fous le même numéro. Par *Tellier*.
96. Le Tombeau de Metellus & une Vue de Tivoli. Par *Baltard*.
97. Payfage avec Chaumière, près Montmorency. Par *Cotibert*.
98. Intérieur de l'Eglife Notre-Dame. 2 pieds 3 pouces de haut, fur 22 pouces de large. Par *Lafontaine*.
99. Baraque de Pêcheurs des côtes de Normandie. 10 pouces de haut, fur 18 de large. Par *Cazin*.
100. Deux Payfages fous le même numéro. Par *Petit* (Pierre-Jofeph).
101. Vue des Environs du Golphe Bayes. 6 pieds de haut, fur 10 pieds de large. Par *Gauthier*.

102. Une Assemblée Spartiate délibérant si l'on feroit sortir de la ville de Sparte les Femmes & les Enfans, à l'attaque de la ville par Pyrrhus. Une femme entre au milieu de l'Assemblée ; & parlant au nom de ses Compagnes, offre leurs services dans le combat pour la République. Par *Perrin* (J. Ch.).

103. Le Départ pour les Frontières.

Deux jeunes Citoyens, le havre-sac sur le dos, font le serment, devant leur Pere, de défendre la Patrie. Le Pere remercie le Ciel de lui avoir donné des Enfans pleins de courage. Une jeune Fille éplorée représente à ses Freres le chagrin que causera leur départ à leur Mere. Un Adolescent tient le bonnet de son Frere, & regrette de ne pouvoir partir ; un plus jeune se jette sur sa Mere, & reste dans l'étonnement. Une vieille Gouvernante, qui a élevé cette famille, est dans l'admiration pour leur dévouement. La chambre est ornée des armes de Vétérans qui appartiennent au Pere. 3 pieds 4 pouces de haut, sur 4 pieds 8 pouces de large.

Par *Petit-Coupray*.

104. Hippolyte saisi d'horreur après l'aveu que Phèdre, sa belle-mere, vient de lui faire de la passion qu'elle ressentoit pour lui depuis long-tems, s'enfuit, laissant son épée au pouvoir de cette Princesse, qui la lui avoit arrachée pour se punir elle-même. Œnone, sa nourrice, s'empresse de la retenir. 3 p. 2 pouces de haut, sur 4 pieds 11 pouces de large. Par *Garnier*.

105. Le Portrait de Brichard, Notaire. Par *Ducreux*.

106. Un Portrait de Femme. Par le même.

107. Robespierre. Par le même.

108. Le Portrait de Bourceau. Par le même.
109. La Colonnade du Louvre & fes Environs, ornés de Figures. Point de Vue pris du côté de la rue d'Angiviller. 3 pieds 10 pouces de haut, fur 4 pieds 10 pouces de large. Par *Demachy*.
110. Vue de la Forêt de Fontainebleau. 2 pieds 10 p. de haut, fur 3 pieds 10 pouces de large. Par *Bruandet*.
111. Vue d'une partie du Pont-neuf, en face de la rue Thionville, avec la place de la Révolution, & un Arc-de-triomphe. 2 pieds 10 pouces de haut, fur 3 pieds 8 pouces de large. Par *Demachy*.
Ce Tableau appartient à la Nation.
112. Pauline, femme de Sénèque, ne voulant pas furvivre à fon Epoux, s'étoit fait ouvrir les veines; Néron apprenant fa réfolution, envoie des ordres pour la fauver; elle avoit perdu connoiffance; on arrête le fang, on la rend à la vie. Haut 5 pieds 8 pouces, fur 6 pieds de large. Par *Taillaffon*.
Ce Tableau appartient à la Nation.
113. Le Jugement de la chafte Suzanne, par le Prophète Daniel. 3 pieds 9 pouces de haut, fur 4 pieds 6 pouces de large. Par *Gérard* (François).
114. Des Fleurs dans des Vafes de cryftal, & fon pendant, fous le même numéro. 2 pieds & demi de haut. Par *Prevoft, le jeune*.
115. Quatre Portraits, fous le même numéro, dont 3 ovales. Par la citoyenne *Gueret, la jeune*.
116. Un Cadre renfermant plufieurs Miniatures. Par *Perin*.
117. Dibutade traçant le Portrait de fon Amant. 4 pieds 6 pouces, fur 3 pieds de large. Par *Suvée*.

118. Orphée & Eurydice. Par *Lethiers*.

119. Vue de la Côte des deux Amans, près le Pont-de-l'Arche en Normandie. 3 pieds de haut, fur 2 pieds 7 pouces. Par *Saint-Martin*.

120. Une Vue de Paris, prife fur le Pont-neuf. Par *Demachi*.

121. Vue de la Ville d'Avezzano, au bord du Lac de Cellano, dans le Royaume de Naples. 2 pieds 6 p. fur 3 pieds. Par *Bidault*.

122. Après la rencontre avec ces Demoifelles, J.-J. Rouffeau prend la bride d'un des chevaux, pour lui faire traverfer le ruiffeau. *Voyez* Confeffions de J.-J. 1 pied 10 pouces, fur 18 pouces de large. Par *Charpentier*.

123. Un Naufrage. Marine de 22 pouces de haut, fur 28 de large. Par *Cazin*.

124. Deux petits Payfages & Marines, fous le même numéro. Par le même.

125. Un Tableau repréfentant la Journée du 10 Août 1792. 6 pieds de long, fur 4 de haut. Par *Berthaud*.

Ce Tableau appartient à la Nation.

126. Un Marché aux chevaux. Par *Sweback-Desfontaines*.

127. Payfage avec Rocher & Figures. Par *Chauvin*.

128. Un Cadre contenant des Miniatures & Camées. Par *Sauvage*.

129. Intérieur d'un Corps-de-garde. 12 pouces fur 11. Par *Sweback-Desfontaines*.

130. Inftruction villageoife. Tableau de 27 pouces de haut, fur 33 de large. Par *Wangopf*.

131. Des Meûniers conduifant des facs au moulin. 15

pouces de large, fur 18 de hauteur. Par *Sweback-Desfontaines*.

132. Un Cadre contenant beaucoup de Portraits en Miniature. Par *Dumont*.
133. Un Cadre renfermant des Miniatures & Camées. Par *Langlois*.
134. Quatre Tableaux de Nymphes & Bacchantes dans des Payfages, fous le même numéro. Par *Vallin*.
135. Le Deffert que J.-J. Rouffeau prend dans un Verger avec fes Demoifelles. 1 pied 10 pouces de haut, fur 26 pouces de large. Par *Charpentier*.
 Voyez Confeff. de J.-J.
136. Payfage. 17 pouces de haut, fur 20 pouces de large. Par *Budelot, jeune*.
137. Un Combat de Huffards. 2 pieds 2 pouces de haut, fur 2 pieds 8 pouces de large. Par *Berthaud*.
138. Une Habitation de Chartreux. 15 pouces de haut, fur 18 de large. Par *Bidault*.
139. Un petit Payfage. 7 pouces de large, fur 9 de long. Par *Forget*.
140. Des Vaches dans un Payfage. 12 pouces de large. Par *Holain*.
141. Abraham & les trois Anges. 12 pouces de haut, fur 16 de large. Par *Taunay*.
142. Des Femmes faifant de la Mufique dans un bofquet. 1 pied 6 pouces de haut. Par la citoyenne *Demontpetit*.
143. Une Artifte à fon Chevalet. Par la citoyenne *Gueret, l'aînée*.
144. Deux petits Portraits fous le même numéro. Par *Petit-Coupray*.
145. Hector fur fon lit funèbre avec Andromaque, &

Aſtianax, ſon fils, pleurant ſa mort. 4 pieds & demi de haut, ſur 5 pieds & demi de large. Par *Boſio*.

146. Tableau. Tête d'expreſſion. Par la citoyenne *Bouliar*.

147. Attaque d'un Village. 6 pieds ſur 4. Par *Berthaud*.

148. Eſquiſſe du Tableau de Pauline, femme de Sénèque. Par *Taillaſſon*.

149. De grands Animaux. 4 pieds & demi, ſur 3 de long. Par *Demarne*.

150. Une Ferme Suiſſe. 20 pouces de haut, ſur 2 pieds 10 pouces de large. Par *Gauthier*.

151. Hercule terraſſant le Lion de la forêt de Nemée. Par *Le Jeune*, de l'Académie de Berlin.

152. Deux Deſſins de Payſage, à la mine de plomb. Par *Mandevard*.

153. Achille reconnu par Ulyſſe à la cour de Licomède, & Achille rendant Briſeïs aux Députés d'Agamemnon, ſous le même numéro. Par *Déſoria*.

Eſquiſſes, elles ont été exécutées en Tapiſſerie.

154. Deux Deſſins à la pierre noire. Par *Leſueur*.

155. Des Payſannes des environs de Naples. Par *Déſoria*.

156. Un Clair de Lune ſur le bord de la mer. 15 pouces ſur 12 de haut. Par *Deperthes*.

157. Socrate retirant le jeune Alcibiade, ſon diſciple & ſon ami, d'une maiſon de Courtiſannes. 25 pouces de haut, ſur 34 de large. Par *Garnier*.

158. Un jeune Homme ayant grimpé au haut d'un Monument antique, pour cueillir des fleurs & les jetter à des jeunes Femmes, tombe dans un tom-

beau, qui, parmi d'autres débris d'antiquité, fe trouve au pied du Monument. Par *Robert*.

159. La Fédération des Français, le 14 Juillet 1790. Par *Demachy*.

160. Vue de Grota Ferrara. Payfage. 2 pieds & demi de haut, fur 3 pieds de large. Par *Bidault*.

161. Moïfe fauvé des eaux. 3 pieds 2 pouces de large, fur 2 pieds 7 pouces de haut. Par *Lagrenée, le jeune*.

162. L'Entretien fentimental, dans un Parc. 4 pieds de haut, fur 3 pieds de large. Par *Trinqueffe*.

163. Payfage avec figure. Vue de Grèce. Par *Moulinier*, Peintre de Montpellier.

164. L'Intérieur de la galerie d'un Palais de Rome, ornée de Statues, Vafes & Colonnes antiques. 4 pieds 3 pouces de haut, fur 3 pieds 6 pouces de large. Par *Robert*.

165. Un Cadre renfermant des Miniatures. Par *Petit-Coupray*.

166. Vue de la Ville & et du Pont de Manthe-fur-Seine, au foleil couchant. 27 pouces de haut, fur 37 de large. Par *Cazin*.

167. Une Caravane. 3 pieds & demi, fur 2 pieds & demi. Par *Dupleffis*.

168. Payfage avec Figures & Animaux. 4 pieds, fur 3 pieds. Par *Boquet*.

169. Le Moniteur ou la Feuille Villageoife. 3 pieds de haut, fur 3 pieds 8 pouces de large. Par *Droling*.

170. Une Matinée fraîche. Payfage avec Figures, à l'entrée d'une forêt. Par *Sarazin*.

171. Une Forêt. Effet de Soleil couchant, avec Figures. Par *Sarazin*.

172. Site des Environs de Montpellier. Effet du Soleil couchant. Par *Vanderburch.*

173. Un Cadre contenant des Portraits en émail. Par *Kans.*

174. Une Femme appuyée fur fon fecrétaire. Par *Hogſtool.*

175. Le Portrait du C. Delaunay, l'aîné, d'Angers. Par *Laneuville.*

176. Deux Gouaches repréfentans des Vues & Jardins. Par *Mandevard.*

177. Deux autres Gouaches. Jardins Anglois. 2 pieds & demi de haut fur 3 pieds de large. Par le même.

178. Deux Tableaux de Fruits fous le même numéro. 27 pouces fur 20. Par *Laurent.*

179. Deux Portraits fous le même numéro. Par *Droling.*

180. Payfage hiftorique. Sur le devant, la Sibylle demandant à Apollon de vivre autant d'années qu'elle tient de grains de fable dans fa main. Tableau de 3 pieds & demi de haut, fur 4 pieds 8 pouces de large. Par *Schell.*

181. Portrait du Cit. ***. 2 pieds 6 pouces de haut, fur 2 pieds de large. Par la citoyenne *Bouliar.*

182. La Vérité amenant la Liberté. 3 pieds & demi de haut, fur 4 pieds & demi de large. Par *Courteille.*

183. Portrait du C. Périgny. Par *Ducreux.*

184. Portrait d'Homme tenant un livre. Par la citoyenne *Romany* (Adèle).

185. Un Portrait de Femme. 44 pouces de haut, fur 28 de large. Par *Laneuville.*

186. Une Marine. Vue de Hollande. Effet de Soleil couchant. Par *Swagers.*

187. Des Ruines, avec Figures & Animaux. Par *Duplessis*.
188. Portrait de Femme en pied. 2 pieds de proportion. Par *Landon*.
189. Payſage & Figures. Par *Bertin*.
190. Deux Têtes d'étude, dont l'une eſt une Sultane ſe couvrant la gorge, & l'autre, une Bacchante. Par la citoyenne *Laborey* (Félicité).
191. Le Commencement de l'Ecole de Chirurgie. 1 pied de haut, ſur 1 pied 4 pouces de large. Par *Demachy*.
192. Une nourrice ramenant un Enfant à ſes Parens. 18 pouces de haut, ſur 22 pouces de large. Par *Taunay*.
193. Payſage. Sites d'Italie. 8 pouces & demi de haut, ſur 11 & demi de large. Par *Bourgeois*.
194. Deux Payſages ſous le même numéro. 26 pouces de haut, ſur 29 & demi de large. Par *Duval* (François).
195. Autre Deſſin. Payſage au biſtre. Par le même.
196. Vue des Alpes. Deſſin. Par *Baltard*.
197. Une Chaſſe, dans le genre Anglais, au moment de l'attaque. 4 pieds 10 pouces de haut, ſur 6 pieds 10 pouces de large. Par *Vernet*.
198. Vue de Ponte-Mole, à un mille de Rome. 29 pouces de haut, ſur 37 de large. Par *Lorimier* (Etienne).
199. Payſage avec Figures. Par *Sweback-Desfontaines*.
200. Une Tempête ſur mer. 4 pieds de haut, ſur 5 pieds & demi de large. Par *Cazin*.
201. Une Femme qui peint. 3 pieds 10 pouces de haut, ſur 3 pieds de large. Par la citoyenne *Bounieu* (Emilie).

202. Vue d'un Pont ruiné fur le rivage de la Seine. 27 pouces de haut, fur 33. Par *Cazin*.
203. Archimède occupé à réfoudre un problême, pendant le fiège de Syracufe. 3 pieds 10 pouces de haut, fur 4 pieds 7 pouces de large. Par *Chaudet*, Sculpteur.

 C'eft le premier tableau de l'Auteur.

204. Euridice rendue à Orphée. Deffin de 2 pieds 4 pouces de haut, fur 2 pieds 11 pouces de large. Par *Bonvoifin*.
205. Un Port de Mer dont les Vaiffeaux & les Coftumes font dans le ftyle antique. 3 pieds 6 pouces de large, fur 2 pieds 8 pouces de haut. Par *Lefueur*.
206. Payfage.
207. Autre Payfage. Effet d'Orage. Par *Forget*.

 Ces deux Tableaux de 23 pouces de haut, fur 27 de long.

208. Un Cadre contenant plufieurs Portraits en Miniature. Par *Ifabey*.
209. Vue d'un cimetière des Anglais à Livourne. Par *Bourgeois*.

 Deffin au biftre, rehauffé de blanc. 23 pouces de haut, fur 29 de large.

210. Vue d'Italie au-deffus d'Albano avec Figures & Animaux. Tableau de 2 pieds 2 pouces de haut fur 3 de long. Par *Petit* (Pierre-Jofeph).
211. Ceyx & Alcyone. 3 pieds 3 pouces de large, fur 2 pieds & demi de haut. Par *Vallain*.
212. Vue d'Italie. Dans le fond fe voit le château Saint-Ange. 29 pouces de haut, fur 35 & demi de large. Par *Bourgeois*.
213. Payfage avec Cafcades & Figures. Tableau de 27

pouces de haut, fur 32 pouces de large. Par le même.

214. Vue d'Italie avec Fabrique. Deffin au biftre. 35 pouces de long, fur 25 de haut. Par le même.

215. Un Cadre contenant des Miniatures. Un Portrait. Par la Citoyenne *Doucet.*

216. Payfage avec Figures & Animaux. Vue d'Italie au-deffus d'Albano. 2 pouces & demi, fur 30 pouces. Par *Petit* (Pierre-Jofeph).

217. Vue d'Italie. Deffin au biftre, de 25 pouces de haut, fur 35 de large. Par *Bourgeois.*

218. Pfyché endormie, entraînée par Zéphir. Tableau de 35 pouces de hauteur, fur 42 de longueur. Par *Fougeat.*

219. Théfée, après avoir trouvé les armes que fon pere avoit caché fous une pierre, fe refufant aux inftances de fa mere & de fon grand-pere, qui l'invitoient à s'embarquer pour éviter les dangers qu'il avoit à courir par la route des rochers; mais, voulant marcher fur les traces d'Hercule, il indique la route que ce demi-Dieu avoit déjà purgé d'une partie des brigands. 3 pieds de haut, fur 4 pieds de large. Par *Belle* (Auguftin)

220. Une Vue de Ruine d'Architecture, repréfentant une Buanderie avec Cafcade. 25 pouces de haut, fur 30. Par *Drahonet.*

221. Autre Ruine d'Architecture, repréfentant un Temple, Jardin & Obélifque. Par le même.

222. Pfyché conduite au Rocher. Sujet tiré de la Fontaine. Par *Chevreux.*

223. Un Bufte d'Homme dans le coftume efpagnol.

30 pouces de haut, fur 26 de large. Par *Devouges*, le jeune.

224. Vue d'un Temple, Jardin, Obélifque & Chûte d'eau prife de deffous un portique. Par *Drahonet*.

225. Vue extérieure du Chœur de l'Eglife de S.-Jean & S.-Paul, en Italie. Deffin au biftre. 25 pouces fur 35. Par *Bourgeois*.

226. Le Portrait du Citoyen Peze. Par fon fils.

227. La Miffion des Apôtres. 15 pieds de haut, fur 9 pieds & demi de large. Par *Lemonnier*.

228. Un Cadre contenant des Miniatures. Par *Augufte*.

229. Un Corps-de-Garde. Par *Demarne*.

230. Portrait d'une Femme Artifte. 11 pouces de haut, fur 9 de large. Par *Anfiaux*.

231. Un Cadre contenant des Miniatures. Par *Chaffelat*.

232. Un Cadre renfermant, 1° 2 Sujets de la Fable dont Jupiter & Semélée, & Jupiter & Io, ce dernier eft peint dans la manière de Clinchetel; 2° un Jupiter Enfant en Camée; 3° deux Payfages en Grifaille. Un Ivrogne deffiné à la pierre noire, & deux Portraits. Par *Fontaine*.

233. Vue d'Italie. Par *Lorimier*.

234. Paffage d'un gué. Des Animaux y boivent. 1 pied & demi de haut, fur 2 pieds & demi de large. Par *Dupleffis*.

235. Deux Tableaux de Payfage, avec Figures & Animaux. Par *Forget*.

236. Portrait en pied de la C. ***, avec fa Fille. 2 pieds & demi de haut, fur 2 pieds de large. Par *Landry*.

237. Quatre Portraits fous le même numéro, dont un eft en Bacchante. Par *Petit* (Louis).

238. Le Portrait de Laveau. Par *Ducreux*.

239. Le Portrait de Saint-Huruge. Par le même.
240. Un moqueur qui montre au doigt. 3 pieds 2 pouces de haut, fur 2 pieds & demi de large. Par le même.
241. Le Portrait de Couton, Préfident du Comité de Salut public. Par *Ducreux*.
242. Le Portrait d'une Femme tenant fa Fille fur fes genoux. 6 pieds & demi de haut, fur 4 pieds & demi de large. Par la citoyenne *Ducreux*.
243. Payfage dans lequel fe voit une Fontaine. Tableau de 19 pouces fur 22. Par le même.
244. Morceau d'Architecture. Par *Demachy*.
245. Paffage du Louvre, du côté de Saint-Germain-l'Auxerrois. 14 pouces, fur 12 de large. Par le même.
246. Un petit Tableau d'Architecture. Par le même.
247. Point-de-Vue pris du deffous de la Porte de l'Académie d'Architecture. Par le même.
248. Point-de-Vue pris de deffous la Porte du Louvre, du côté de l'Oratoire. Par le même.
249. Paffage du Louvre, du côté de Saint-Germain-l'Auxerrois. Par le même.
250. Une Fuite en Egypte. 6 pieds 6 pouces de haut, fur 5 pieds de large. Par *Gioacchino Serangely*.
251. Vue du Port de l'Orient, prife des anciennes Calles de Caudant. Par *Hue*.
 Ce Tableau appartient à la Nation.
252. Le Coftume & une Famille d'Albano. Par *Sablet*.
253. Portrait de la citoyenne Dewits, cadette, répandant des Fleurs fur un Grouppe d'Armures. 3 pieds 6 pouces de large, fur 4 pieds 4 pouces de long. Par la Cit. *Bouliar*.

254. Portrait de Femme appuyée ſur ſon Clavecin. Par la citoyenne *Laborey* (Félicité).

255. Deux Tableaux de Payſage. 6 pieds de large, ſur 4 pieds de haut. Par *Moreau, l'ainé*.

256. Trois Portraits de Femmes, ſous le même numéro. Par *Neveux*.

257. L'Intérieur d'un Port de Mer. L'inſtant d'une miſe à l'eau d'un Vaiſſeau de guerre. 7 pieds de large, ſur 4 pieds de haut. Par *Taurel*.

258. Un Portrait de Femme. 4 pieds 8 pouces de haut, ſur 3 pieds 8 pouces de large. Par *Landry*.

259. Un Portrait de Femme dans le Coſtume Eſpagnol, cueillant des Fleurs. Par *Boſio*.

260. Septime Sévère, reprochant à ſon Fils, d'avoir voulu l'aſſaſſiner. 5 pieds de large, ſur 6 pieds de haut. Par *Chaiſe*.

261. Portrait d'Homme. 2 pieds de haut, ſur 1 pied. Par *Prudon*.

262. Un Vaſe rempli de Fleurs, poſé ſur une Table de marbre. 3 pieds 2 pouces, ſur 2 pieds 8 pouces. Par *Vandael*.

263. Un Payſage, & Vue du Coliſée de Rome. 3 pieds & demi de haut, ſur 4 pieds & demi de large. Par *Petit* (P. J.).

264. Une Forêt avec Pont de bois & Caſcade. 4 pieds de haut, ſur 6 pieds de large. Par *Boyer, pere*.

265. Vue de la Pyramide Seſtius, au clair de la Lune. Par *Vanloo* (Céſar).

266. Une jeune Femme à ſa Toilette. 3 pieds 2 pouces de haut, ſur 3 pieds 8 pouces de large. Par *Chaiſe*.

267. Une Scène familière dans un intérieur. 3 pieds, fur 4 pieds de large. Par *Holain*.
268. Portrait d'une jeune Demoifelle. 3 pieds de haut, fur 2 p. & demi de large. Par la Cit. *Ducreux*.
269. Portrait de Garnerey, fils. Par *Garnerey, pere*.
270. Un Repas de J. J. Rouffeau, où il dit qu'il n'a pas befoin de vin pour s'enivrer. 18 pouces de haut, fur 22 pouces de large.
 Confeff. de J. J.
271. Fleurs & Fruits. 5 pieds & demi de haut, fur 4 & demi de large. Par *Provoſt, jeune*.
272. Charivari d'Enfant dans un intérieur. 12 pouces, fur 9 de large. Par *Holin*.
273. Tableau de Fleurs. 42 pouces de haut, fur 36 de large. Par *Van Léen*.
274. Un Quartier de Vivandiers. 3 pieds & demi, fur 2 pieds & demi. Par *Dupleſſis*.
275. Payfage. Vue de Suiffe. 22 pouces de haut, fur 28 de large. Par *Michel*.
276. Deux Portraits dans le même Tableau. Par *Courteille*.
277. Portrait du Cit. Hérault de Séchelles. Par *Laneuville*.
278. Une Forêt, dans laquelle il y a des Chartreux. Par *Bruandet*.
279. Portrait de Femme. 3 pieds, fur 2 pieds 4 pouces. Par *Prudon*.
280. Tempête Allégorique.
 Le Vaiffeau, nommé le Defpote, fe brife au pied du rocher de la Liberté, & s'engloutit à l'inftant où la foudre le frappe. La figure de la Liberté, fille chérie de la Nature, du haut du rocher, tient,

d'une main, l'étendard national formé des couleurs de l'arc-en-ciel ; & de l'autre, embraſſant le globe terreſtre. 2 pieds & demi de haut, ſur 3 pieds de long.

Par *Genillon*.

281. Vue de la Forêt du Bois de Boulogne. Par *Bruandet*.
282. Vue de la Priſon du Capitol. Les Figures ſont de *Taunay*. Par *Lafontaine* (Pierre).
283. Intérieur d'une Egliſe. Les Figures ſont par *Demarne*, & le reſte par *Lafontaine*.
284. Leçon des jeunes Mamans. Des Enfans viennent de gaſpiller les fleurs du jardin où la ſcène ſe paſſe. 23 pouces 9 lignes. Par *Trinqueſſe*.
285. Deux Payſages. Par *Genillon*.
286. Un Homme & une Femme abandonnés ſur un rocher au milieu de la mer. Par *Taurel*.
287. Autre repréſentant un Homme & une Femme morts, & jetés ſur le rivage. Le jour commence à poindre. Par le même.
288. Un Tableau de Payſage. Par *Bourgeois*.
289. La Barque à Caron. Par *Neveux*.
290. Un Cadre de Miniatures. Par *Anſiaux*.
291. Portrait d'une Femme appuyée ſur une table. Par la citoyenne *Laborey* (Félicité).
292. Portrait en pied de Madame Menil-Simon. Par *Vaxiller*.
293. Une Figure académique. Par *Bonvoiſin*.
294. L'Annonciation. Par *Boʒio*.
295. Diogène demandant l'aumône à une Statue. Par *Garnier*.
296. Endymion. Effet de Lune. Par *Girodet*.

297. Feu d'Artifice tiré à Verſailles. Par *Caʒin*.
298. Figure d'étude en pied de grandeur naturelle. Par *Bonvoiſin*.
299. Deux Payſages. 7 pieds & demi de haut, ſur 5 pieds & demi de large. Par *Vanderburck*.
300. Vue de l'Entrée d'une Ferme, près d'un pont, avec Figures & Animaux. 30 pouces de large, ſur 34 de haut. Par *Sweback-Desfontaines*.
301. La Mort de Darius.

Poliſtrate, ſoldat Macédonien, fut adreſſé par ceux du pays à une fontaine. Il y voit des Chevaux mourans & couverts de dards : il s'approche, voit dans une vilaine charrette un Homme expirant, & reconnoît que c'eſt Darius percé de coups. Un de ſes Priſonniers lui ſervoit de truchement. 10 pieds & demi de haut, ſur 13 pieds de large. Par *Boquet*.

302. Un Guerrier ſe ſauvant du Naufrage & ſe cramponant à des Rochers. C'eſt le même inſtant où Ajax Fils d'Oilée s'écrioit : j'en échapperai, malgré les Dieux. 7 pieds 2 pouces de haut, ſur 5 pieds de large. Par *Garnier*.
303. Punition d'Héliodore. Par *Bonvoiſin*.
304. Marie Egyptienne arrivant dans le Déſert, & renonçant au monde. 6 pieds & demi de haut, ſur 6 pieds 2 pouces de large. Par *Taillaſſon*.
305. Un Portrait en pieds. 7 pieds de haut. Par *Colſon*.
306. Hélène, au moment de l'Incendie de Troyes, pourſuivie par Enée, juſques dans le Temple de Veſta où elle s'étoit réfugiée. Dans l'inſtant qu'Enée vient la frapper, Vénus lui arrête le bras, & lui

conseille d'aller secourir son Pere Anchise, & de laisser là Hélène qu'elle protège. 13 pieds de large, sur 10 de haut. Par *Vien*.

Ce Tableau appartient à la Nation.

307. Un Cadre renfermant des Miniatures. Par *Motelet*.
308. Une Femme pinçant de la Harpe. Par *Mallet*.
309. Une Femme à sa Toilette. Par le même.
310. Portrait du Cit. Maur, Député. 30 pouces, sur 24. Par *Gautherot*.
311. Un Marché d'Animaux. 3 pieds de long, sur 2 pieds & demi de haut. Par *Demarne*.
312. Paysage. Marche de Vivandiers. Par *Sweback-Desfontaines*.
313. Paysage avec Figures & Animaux. Par *Saint-Martin*.
314. Paysage avec Figures. Par *Michel*.
315. Trois Dessins. Etudes. Sous le même numéro. Par *Janinet*.
316. Plusieurs Portraits. Sous le même numéro. Par *Foullon*.
317. La Charité Romaine.

L'Auteur a choisi le moment où cette pieuse Fille conçoit l'espoir de sauver son Pere, qui étoit condamné à mourir de faim. 6 p. de haut.

Par *Lefebvre*.

318. Paysage. 7 pieds & demi de haut, sur 5 de large. Par *Mansui*.
319. Un Cadre renfermant des Miniatures. Par *Sambat*.
320. Une Figure d'Etude. Par *Bonvoisin*.
321. Intérieur d'une Eglise gothique. Effet de Nuit. Par *Lafontaine*. Les Figures sont peintes par *Demarne*.

— 33 —

322. Deux Payfages. Par *Caſtello*.
323. La Mort de Joſeph. Eſquiſſe. Par *Bonvoiſin*.
324. Une Sainte Famille. Eſquiſſe. Par le même.
325. Deux Gouaches, dont l'une repréſente la Surpriſe, & l'autre, les Regrets inutiles. Par *Chaſſelat*.
326. Quatre petits Portraits. Sous le même numéro. Par *Duval* (François).
327. Payſage. Vue d'Italie. 14 pouces de haut, ſur 17 pouces de large. Par *Bidault*.
328. Des Couturières occupées à faire des guêtres pour des Volontaires Français. Par *Defrance*, de Liège.
329. Payſage. Vue d'Italie, près San-Grégoria. Par *Chancourtois*.
330. Soleil couchant. Par *Baltard*.
331. Narciſſe ſe mirant dans l'eau. Par *Valenciennes*.
332. Le Temple d'Antonin. Par *Baltard*.
333. Les Bergers conduits par l'Ange. Par *Gauld de Saint-Germain*.
334. Le Peletier de Saint-Fargeau. Deſſin d'après le Tableau de David. Par *Devoſges*, ſon Elève.
335. Des Roſes dans un gobelet. 1 pied 4 pouces de haut, ſur 13 pouces de long. Par *Corneille Van Spaëndonck*.
336. Payſage. Par *Baltard*.
337. Portrait de Malarmé, Député & Préſident de la Convention, le 31 Mai & ſuivants. Par *Bonneville*.
338. Pluſieurs Portraits ſous le même numéro. Par *Colſon*.
339. Le Portrait de Deſaide, Muſicien. Par le même.
340. Un Payſage. Par *Deshaies*.
341. Salle d'Aſſemblée pour un Club Patriotique qui

avoit été conſtruit à Bruxelles, dans l'Egliſe des Jéſuites. Par *Dewailly*.

342. Joſeph & Putiphar. Par *Devouges*.

343. Portrait d'un Ingénieur. Par la Citoyenne *De Montpetit*.

344. Deſcente de croix. Eſquiſſe. Par *Boſio*.

345. Deux Portraits, ſous le même numéro. Par la Cit. *Laborey*.

346. Des Buſtes & autres Sujets ſculptés d'après l'Antique & d'après Nature. Par *Babonot*.

347. Deux Payſages. Par *Vanderburch*.

348. Tête d'Etude. Par *Colſon*.

349. Portrait d'un Canonnier. Par *Gudin*.

350. Un Payſage avec Animaux. Par la Cit. *Duchâteau*.

351. Marius à Carthage. 3 pieds 4 pouces de long, ſur 2 pieds 9 pouces de haut. Par *Schell*.

352. Le Portrait de la Croix, Député. Par *Laneuville*.

353. Deux Portraits, ſous le même numéro. Par *Monjoie*.

354. Eſquiſſe du Tableau allégorique du Commerce. Par *Lemoſnier*.

355. Un Bas-relief, grouppe d'enfans. Par *Sauvage*.

356. Deux Têtes d'Etude. Par *Gotereau*.

357. Un Portrait. Par la Cit. *Demontpetit*.

358. Plafond d'un Sallon exécuté à Gênes. Par *Calais*. Le Sujet eſt l'Apothéoſe d'un Guerrier.
Par *Dewailly*.

359. Plafond de l'Egliſe des Jéſuites à Rome, peint par *Baiche*.

On a cherché, dans ce Deſſin, à lui donner un

effet de lumière dont l'original n'étoit pas fufceptible par la difpofition de la voûte.

Par le même.

360. Ruines d'Architecture. Par *Robert*.
361. Un Portrait. Par *Laneuville*.
362. Plufieurs Portraits, fous le même numéro. Par *Vignet*.
363. L'Optique. Par *Boilly*.
364. Un Portrait de Femme. Par *Fournier*.
365. Deux Deffins. L'Intérieur de Saint-Pierre, & la Rotonde à Rome. Par *Huvée*.
366. Un Enfant dans un nuage. Par *Anfiaux*.
367. L'Hiver cachant un pot de Fleurs. Par la Cit. *Vallain* (Nanine).
368. Plufieurs Payfages. Clair de Lune & autres, fous le même numéro. Par *Schmid*.
369. Une Tête d'Etude. Par *Fournier*.
370. Plufieurs Portraits, Hommes & Femmes. Par le même.
371. Portrait d'Homme. Par la Cit. *Devaupré*.
372. Veftiges d'un ancien Pont fur le rivage de la Seine au moment d'un orage. Par *Cazin*.
373. Un Portrait d'Homme avec un manteau. Par *Fabre*.
374. Des Portraits. Par la Cit. *Adel-Romany*.
375. Une Tempête. Par *le Sueur*.
376. Anaïs apparoît à Numa Pompilius dans le bois d'Egérie. 27 pouces de haut, fur 13 de large. Par *Schell*.

Voyez les Contes de Florian.

377. Deux Payfages à Gouache. Par *Gadebois*.
378. Deux petits Payfages de forme ronde. Par *Bidault*.

379. Des Miniatures Portraits & autres Sujets dans le même cadre. Par la Cit. *Cazin*.
380. Apollon, après avoir terraſſé le ſerpent Pitton, eſt bleſſé par l'Amour, pour avoir inſulté ce petit Dieu. 6 pouces ſur 4 pouces & demi. Par la même.
381. Un jeune Homme jouant de la flûte. Par la Cit. *Desfonds*.
382. Un Cadre contenant un Vaſe de fleurs. Bas-relief en bois. Par *Putman*.
383. Un Bouquet de fleurs ſculpté en plâtre. Par *Bruyere le jeune*.
384. Deux jeunes Femmes à leur déjeûné. 22 pieds de haut, ſur 17 de large. Par *Ferrey* (Cit. *Fanni*).
385. Vénus amenant l'Amour chez Calipſo pour ſurprendre Télémaque. 12 pouces de haut, ſur 9 de large. Par *Colibert*.
386. Périclès & Anaxagore.

Anaxagore ayant abandonné ſa Patrie & ſes biens pour ſe fixer à Athènes & s'y livrer à la Philoſophie, y devient l'ami, le maître & le Conſeiller de Périclès, qui, tout aux affaires de la République, parut oublier Anaxagore. Ce Philoſophe réduit à l'indigence & ſe croyant abandonné de ſon ami, s'enveloppe de ſon manteau, & couché ſur ſon lit, ſe détermine à mourir de faim. Périclès averti, accourt au point du jour, s'aſſied auprès du lit du Philoſophe, embraſſe ſes genoux, & lui reproche de vouloir mourir dans le moment où ſes conſeils lui ſont le plus utiles. Anaxagore ſe découvrant la tête lui répond : Quand on a beſoin de la lumière d'une lampe, on y met de l'huile.

3 pieds de large, fur 3 pieds 4 pouces de haut. Par *Belle, fils.*

387. Une Mere faifant jouer fa Fille avec un oifeau. Par *Perfeval.*
388. Plufieurs Portraits de Femme fous le même numéro. Par *Neveu.*
389. Portrait du Maire de Cheffy. Par *Garnerey.*
390. Un Enfant jouant avec un chien. Par *Renard* (Cit. *Adelle*).
391. Effet de Lune. 27 pouces de large, fur 22 pouces de haut. Par *Holain.*
392. Un Tableau de Fleurs. 27 pouces, fur 20 pouces. Par *Laurent.*
393. Deux Tableaux de Fruits. 27 pouces, fur 20. Par *Laurent.*
394. Deffin tiré du premier Acte de Britannicus pour les Œuvres de Racine. Par *Chaudet*, Sculpteur.
395. Plufieurs Têtes fous le même Nº. Par *Deforia.*
396. Plufieurs Deffins à l'aquarelle. Vues de Rome & autres fous le même numéro. Par *Genin.*
397. Acte civique des Athéniens. Par *Potain.*
398. Tibère préfentant au Sénat les Fils de Germanicus. Par le même.
399. Vue de la Forêt de Fontainebleau. Par *Duval* (François).
400. Deux Payfages à gouache. 2 pieds 4 pouces, fur 1 pied 9 p., fous le même numéro. Par *Gadebois.*
401. Un grand Cadre contenant différens Sujets d'après Rotenhamer, Beaudouin, Bonnier, & plufieurs Vignettes pour les Œuvres de Geffner, Roland, les Œuvres de Rouffeau, & d'après Cochin, le Barbier & Marillier. Par *Ponce.*

402. Un grand Cadre contenant 18 Vignettes, par Roland, d'après les Deffins de Cochin. Par le même.
403. Deux autres Gravures, d'après Fragonard & la Citoyenne Gérard. Par le même.
404. Pâris & Hélène, d'après David. Largeur, 27 pouc., hauteur 24. Par *Vidal*.
405. L'Enfant chéri. 22 pouces fur 24. Par le même.
406. Le départ de Mars pour la guerre. Par *Tourcaty*.
 Mars parcourant la terre précédé de la Terreur, porte par-tout le fer & la flamme.
407. La Paix qui ramène l'Abondance & qui chaffe la Difcorde. Par le même.
 Ces deux Eftampes, gravées à la manière Anglaife, font de 14 pouces de haut, fur 11 de large.
408. Portrait d'un Patriote Polonois. De 4 pouces fur 3, gravé à la manière Anglaife. Par le même.
409. Cadre, même grandeur, trois têtes gravées en couleur. Par la Cit. *Cernel*.
410. L'Enlévement nocturne, d'après Baudouin. Par la même.
411. Un Cadre contenant des Vignettes d'après Cochin, pour la Jérufalem & le Poëme des Mois. Par la même.
412. Une Eftampe repréfentant la Comédie & la Tragédie, d'après les deffins du Citoyen Moreau. Par la même.
413. Un Cadre contenant fix Vignettes, d'après Cochin, Moreau, Monnet, Eifen & Marillier, pour différens Ouvrages. Par la même.
414. Une Eftampe d'après le Citoyen Cochin, pour le Poëme de la Peinture. Par la même.

415. Vue des environs de Rome, d'après Pernet. 16 pouces de large fur 13 de hauteur. Par *Guyot*.

416. La Sonnette ou je vous rappelle à l'ordre, d'après Mallet. 15 pouces & demi de large, fur 13 de haut. Par le même.

417. Bas-relief d'après Lheine. 16 pouces de large, fur 6 & demi. Par le même.

418. Un Bas-relief. La translation de Voltaire au Panthéon Français, d'après Garnerey, & celle de Michel le Peletier, d'après Dutaly. 24 pouces de large, fur 6 de hauteur. Par le même.

418 *bis*. Suite des Jardins Anglais d'après Bélanger.

419. Vue du Pont de Richemont.
 Maison du Lord Bartymore.
 Partie du Port de Blanfrat où se voit la Tour de la Manufacture à balles.
 Pavillon du Prince de Galles.
 Vue près celle du Pont de Kent.
 Et celle de Chelset, près du Parc Saint-James.
 Ces six dans un Cadre.

419 *bis*. Un Cadre contenant diverses Epreuves de Médailles & Modèle en cire. Par *Desmarest*.

420. Vénus Anadyomène, d'après le Tableau original du Titien, qui étoit dans la Collection du ci-devant Palais-Royal. Hauteur 11 pouces, fur 8 de large. Par le même.

421. Jupiter & Léda, d'après le Tableau original de Paul Véronèse, qui étoit dans la Collection du cidevant Palais-Royal. Grandeur du Cadre, 17 pouces de haut, fur 14 pouces de long. Par *Saint-Aubin* (Augustin).

422. Un petit Portrait en Médaillon imitant le Camée, d'après Sauvage. Par le même.
423. Serment du Jeu de Paume, à Verſailles, le 19 Juin 1789. 20 pouces de large, ſur 16 de hauteur, y compris la bordure. Par *Helman*.
424. Fédération générale des Départemens français, au Champ-de-Mars, 1790, même grandeur.
425. La Journée du 10 Août 1792, même grandeur.
 Ces trois Tableaux ſont compoſés par *Monnet*, & gravés par *Helman*.
426. Le Songe d'Enée, d'après le Citoyen David. Par *Godefroy*.
 Les Evénemens de la guerre d'Amérique, compoſant 16 petites Gravures. Cet Ouvrage ſe vend chez l'Auteur, rel. en carton.
427. Dix Epreuves ſculptées & gravées ſur pièces en acier. Par *Gérard*.
428. Un Mariage Samnite, d'après Monſiau. Hauteur 17 pouces & demi, largeur 15 pouces. Par *Ruotte*.
429. Une Femme, tenant une Lettre à la main, d'après Fragonard. Hauteur 17 pouces 3 lignes, ſur 14 de largeur, non compris la bordure. Par le même.
430. Triomphe de Mardochée, d'après Detroye. 2 pieds & demi de hauteur, ſur un pied & demi de large. Par *Bauvarlet*.
431. Télémaque dans l'Iſle de Calypſo, d'après Largeur 1 pied 8 pouces, ſur 1 pied 5 pouces de haut. Par le même.
432. *Il eſt trop tard*. Eſtampe peinte & gravée en couleur. 14 pouces de haut, ſur 17 & un tiers. Par *Sergent*.
433. Deux Deſſins. Payſages. Vues de Chartres & de

Châteauneuf, Département d'Eure & Loir. 14 pouces de large, fur 12 de haut. Par le même.

434. Deux Eftampes. La Soirée & la Nuit du 12 Juillet 1789. Deffinées & gravées par *Sergent*, Député.

La première. Un peloton de Gardes Françoifes du Dépôt, boulevard Chauffée d'Antin, repouffant un fort détachement de Royal-Allemand.

La feconde. Le Peuple parcourant les rues avec des flambeaux, & criant aux armes.

Hauteur 10 à 12 pouces, fur 6 à 7 de large.

435. Plufieurs Eftampes de la Galerie de Florence fous le même numéro. Par *Mafquelier*.

Un Deffin fous le même numéro. Par le même.

Vue d'Oftende. Par le même.

436. Tableaux gravés de tous les principaux événemens de la Révolution françaife, à dater de la première Affemblée des Notables en 1787, par les Citoyens *Lépine & Niquet*.

Deuxième Cadre, 21 pouces de hauteur fur 26 de large.

Dans le premier Cadre, trois Gravures repréfentant, 1° l'Affemblée des Notables, tenue à Verfailles, le 22 Février 1787. 2° Lit de Juftice, tenu à Verfailles, le 6 Août 1787. 3° Charles-Philippe d'Artois, fortant de la Cour des Aides de Paris, le 17 Août 1787.

436 bis. Deuxième Cadre, 4 Deffins repréfentans, 1° la Séance extraordinaire, tenue par le Roi, au Palais, dans laquelle Philippe d'Orléans protefta, le 19 Novembre 1787. 2° Raffemblement fur le Pont-Neuf, où l'on faifoit mettre à genoux, & faluer la Statue équeftre qui y étoit, le 16 Octobre 1789.

3° Raſſemblement au Fauxbourg Saint-Antoine, rue de Montreuil, devant la Manufacture de papier de Réveillon, le 28 Avril 1789. 4° Suite de l'affaire de Réveillon, au Carrefour Saint-Antoine, le 29 Avril 1789.

437. La Paix qui ramène l'Abondance. Eſtampe en travers, d'après la Citoyenne Lebrun. Par *Viel*.

438. Diane au Bain, ſurpriſe par Actéon. Eſtampe en hauteur, d'après Metay. Par le même.

439. *Idem*. Un Homme jouant avec ſon Chien, d'après Aride Voys. Par le même.

440. *Idem*. Un Géomètre Eſpagnol, d'après Ordeuren. Par le même.

441. Une demi-Figure. Un Déjeûné Flamand, d'après Abraham Blœmart. Par le même.

442. Ah! ſi je te tenois! Par *Beljambe* (Pierre).

443. Circonciſion, d'après Jean Bellin.

444. Sainte-Famille, d'après Michel-Ange.

444 *bis*. Suzanne, d'après Guidokeni.

} Pour la Galerie d'Orléans.

445. La Petite Nanette, d'après Greuze. Par le même.

446. Pluſieurs petites Gravures, d'après les Tableaux de Leroy, d'Anlou & autres, ſous le même N°. Par le même.

447. Le Coſtume & une Famille d'Albano. Par *Sablet*.

448. Un Cadre renfermant des Eſtampes d'après différens Maîtres. Par *Gaucher*.

449. Un autre contenant des Portraits gravés. Par le même.

450. Un troisième renfermant des Portraits dessinés d'après Nature. Par le même.

450 *bis*. Un quatrième contenant différentes Estampes. Par le même.

451. Une Sybille, d'après le Dominicain, pour la Galerie du Palais de l'Egalité. Par *Fossoyeux*.

452. Neuf Dessins originaux des Estampes qui orneront le Traité des causes Révolutionnaires, d'après d'A. C. Duboc, Pere. Par *Defrais*.

 1° La Vérité nue.
 2° Entêtement des Egoïstes.
 3° Hidre affreux de la Chicane.
 4° Vésuve de l'Ignorance.
 5° L'Ambitieux puni.
 6° La France achevant d'exterminer les vices.
 7° Droit des gens au Paradis Terrestre.
 8° Fin de l'Homme.
 9° Résumé du Tout.

453. Une Tempête, d'après Vernet. Par *B. A. Nicolet*.

454. Un *Ecce Homo*, d'après Cigoli. Par le même.
Un Saint-Pierre, d'après Cantarini. Par le même.
Une Vierge avec l'Enfant Jésus, d'après le Guerchin. Par le même.
Ces trois Morceaux font partie de la suite de la Galerie de Florence.
Portrait du Citoyen Saiffert, Médecin, d'après la Citoyenne Riezka. Par le même.
Plusieurs Portraits sous le même numéro. Par le même.

455. Cent Epreuves de différens Portraits en profils, dessinés par *Fouquet*, Peintre en Miniatures, & gravés par *Chrétien*.

456. Un Concert, gravé par *Dupréel*, d'après Baſſan, tiré de la galerie de Florence.
457. Deſſin. La Liberté aſſiſe ſur les débris du trône & appuyée ſur un vaſe cinéraire, couronné de lauriers, contenant les reſtes de le Peletier & Marat, & des Citoyens morts le 10 Août 1792, tenant dans ſa main la figure de la Victoire. Par le même.
458. La Liberté, Patronne des Français. Eſtampe ovale. Hauteur 7 pouces 4 lign., largeur 5 pouces 6 lignes, non compris la bordure. Par le même.
459. Un petit Cadre renfermant des Gravures en pierres fines. Par *Baër*.
460. La Fuite de Caïn, pour le Poëme de Geſſner. Eſtampe de 7 pouces & demi, ſur 5 & demi. Par *Petit*.
461. Deux Figures d'Etudes d'après le Pouſſin, ſous le même numéro. Par *Duclos* (Adelaïde Louiſe).
462. Deux Gravures de Plantes étrangeres, faiſant ſuite de l'Ouvrage du Citoyen Lhéritier. Par *Sellier* (François-Noël).
463. Deux Bas-reliefs. La Conſpiration de Catilinat & la Mort de Lucrèce, gravés d'après les deſſins de Moite. 14 pouces de haut, ſur 26 de large. Par *Janinet*.
464. Le Pendant, intitulé: Le premier Pas de l'Enfance. Hauteur 22 pouces, largeur 24. Ces trois Eſtampes par le même.
465. Deux Deſſins de Fleurs à la plume, imitant la Gravure. Par *Leſſant*.
466. Portraits allégoriques des Citoyennes Renaud l'ainée, du Théâtre de la rue Favart, & Deſgarcins,

Actrice tragique du Théâtre de la République. Par le même.

467. Le Défintéreffement de Lycurgue, Légiflateur des Spartiates, d'après le Tableau original peint par Lebarbier. Par *Avril*.

Cette Eftampe eft de même grandeur, & fait fuite au combat des Horaces, au Coriolan, & à Pénélope & Ulyffe, gravés par le même.

468. Gravure repréfentant le Cadeau, d'après Boilly. 2 pieds de hauteur, 1 pied 8 pouces de large. Par *Bonnefoi*.

469. Médaille fur l'événement du 10 Août 1792, ordonnée par la Commune de Paris, pour être diftribuée aux Départemens, aux Sections de Paris, &c., repréfentant la Liberté foulant aux pieds & foudroyant les Attributs de la Royauté. Par *Duvivier*.

470. Autre, fur le 10 Août 1793, pour l'acceptation de la Conftitution Républicaine, confignée par une infcription d'un côté, de l'autre, l'emblême de la République françaife, avec fes Attributs effentiels: Unité, Liberté, Egalité. Par le même.

471. Tancrède fecouru par Herminie, d'après le Môle. Par *Miger*.

472. Le Portrait de la Croix, Député, d'après Laneuville, Elève de David. Par le même.

473. Portrait de la Cit. Sédaine, l'ainée. Par la Cit. *Gueret, l'ainée*.

474. Portrait de la Cit. Sédaine, la jeune. Par la Cit. *Gueret, la jeune*.

475. Un clair de Lune. Tableau de 1 pied fur 10 pouces. Par *Taurel*.

476. Un Chymifte regardant les Urines. Par *Demarne*.
477. Tableau imitant le Bas-relief & repréfentant une Vierge. Par *Balthafard*.
478. Vue du Bois de Boulogne. Par *Bruand*.
479. Vue de Mortagne. 19 pouces fur 14. Par *Saint-Martin*.
480. Vue des Aqueducs de Marly. 30 pouces fur 21.
481. Une Femme ivre que l'on ramène d'une orgie.
482. Une Femme à fon chevalet. Par la Cit. *Guéret, l'ainée*.
483. Une moderne Dibutade. Par *Guéret, l'ainée*.
484. Un Précepteur endormi. Par *Neveu*.
485. Un Payfage de 20 pouces fur 18. Par *Wanderburck*.
486. Un Deffin repréfentant l'Avare mort fur fon tréfor. Par *Chaudet*.
487. Le tyran Charles-Quint envoya Fernand Cortès pour foumettre les Peuples d'Amérique. Ils furent maffacrés impitoyablement pour n'avoir pas voulu fléchir devant les Prêtres efpagnols. Par *Desfonts*.
488. Jefus Chrift chez Marthe & Marie.

 C'eft le moment où Marthe venant fe plaindre à Jefus, que fa Sœur reftoit auprès de lui & la laiffoit fervir feule, il lui répond : Marie a choifi la meilleure part, elle ne lui fera pas ôtée.

 Par *Lélu*.

489. Un Tableau du même Auteur. Une Sépulture de Jefus-Chrift. 2 pieds fur 19 pouces.

 Jofeph d'Arimathie foutient fon corps & développe un Suaire pour l'envelopper. Un Soldat porte fes jambes, & s'apprête à le defcendre dans

le Tombeau. Les faintes Femmes fuivent & tiennent des aromates pour l'embaumer.

Par *Lélu*.

490. Payfage. Vue de Tivoli. Deffin. Par *Baltard*.
491. La Bouche de Vérité. Par *Chaudet*.
492. Ajax frappé de la Foudre.

Ajax s'étant échappé feul de la Tempête qu'avoit fufcité contre lui Neptune & Minerve. Abordant les rochers, il dit, en s'élançant deffus : *j'en fortirai, malgré les Dieux*. A cette parole impie, Minerve prend un foudre & l'écrafe contre le rocher.

Par *Lélu*.

493. La Mort de Didon.

Elle eft expirante dans les bras de fa Sœur, Iris reçoit fon ame, fa Nourrice & fes Femmes font faifies de douleur & d'effroi. L'alarme fe répand dans toute la Ville, tandis qu'un vent frais favorife la fuite d'Enée.

Par le même.

494. Marche de Troupes. Deffin. Par *Sweback-Desfontaines*.
495. Vénus bleffée par Diomède dans la bataille de Troyes.

Vénus atteinte au bras d'un trait de javelot que lui porta Diomède, eft fecourue par Iris; Apollon foutient Enée prefque mourant; il eft entouré de différens Guerriers qui ont éprouvé la vigueur de Diomède. L'action fe paffe auprès du fleuve Scamandre.

Par *Lélu*.

496. Vue du Pont du Gard. 32 pouces fur 20. Par *Grégoire*.

497. Mort de Virginie.

Virginie condamnée par les vils fuppôts du Proconful Appius, à lui être livrée, implore le courage de fon Pere, qui, faififfant un couteau fur l'étau d'un Boucher voifin, lui donne la mort qu'elle préfere à l'infamie.

Par *Lélu*.

498. Polixène immolée par Pyrrhus.

Pyrrhus retournoit dans fes Etats, après la prife de Troyes; fa Flotte paffant près du rivage où étoit le Tombeau d'Achille, fon Pere, il met pied à terre, fait ordonner un facrifice, & prend pour victime Polixène, Fille de Priam, qui avoit été fiancée à Achille, & l'immole lui-même à fes Mânes.

Par le même.

499. Vue du Village de Vauclufe. 26 pouces fur 21. Deffin. Par *Grégoire*.

500. Céfar traverfant le Bofphore.

Céfar traverfant le Bofphore dans une petite barque, eft affailli d'une Tempête qui le met dans le plus grand danger; le Pilote effrayé veut retourner en arrière. Mais Céfar, tranquille au milieu de l'orage, lui répond : Va, ne crains rien! Tu portes Céfar & fa fortune.

Par *Lélu*.

501. Un Deffin aquarelle repréfentant la Vue de la Place Saint-Pierre. Par *Huvée*.

502. Vue de Montigny. 25 po. fur 20. Par *Bruandet*.

503. Portrait du brave Dupleffis. La Convention Nationale, pour honorer fon courage, lui a accordé le grade d'Officier & une penfion. Par *Neveu*.

504. Plufieurs Portraits fous le même numéro. Par *Davefne.*
505. Deux Payfages, Vues d'Italie, fous le même numéro. Par *Depelchin.*
506. Une Tête de Vieillard. Par *Deforia.*
507. Un Tableau de Payfage. 25 pouces fur 30 pouces. Par *Vielvarenne.*
508. Un Payfage avec Figures, dont le fujet eft Œdipe à Colonne. Par *Chancourtois.*
509. Une Forge de Serrurier. 17 pouces fur 14. Par *Defrance.*
510. Plufieurs Deffins fous le même numéro. Par *Boichot.*
511. Une Paftorale. Efquiffe terminée. 28 pouces fur 25. Par *Naigeon.*
512. Cornélie, mere des Gracques, montre fes Enfans à Campanie, en lui difant : ce font là mes Bijoux, Par *Bofio.*
513. Un Catalan faifant danfer des Singes. Par *Demarne.*
514. Fête des Sans-culottes fur les ruines de la Baftille. 5 pieds 6 pouces fur 2 pieds 6. Par *Pourcelli.*
515. Un Portrait de Femme touchant du forté-piano. 3 pieds 5 pouces fur 2 pieds 11 p. Par *Merlot.*
Deux autres Portraits fous le même numéro.
516. Plufieurs Portraits fous le même numéro. Par la Cit. *Foulcon.*
517. Plufieurs Portraits fous le même numéro. Par *Montjoie.*
518. Plufieurs Portraits fous le même numéro. Par la Cit. *Montpetit.*
519. Deux Deffins de Payfage au biftre. 2 p. 6 pouces fur 1 pied 6 pouces. Par *Gauthier.*

520. Plusieurs Portraits sous le même numéro. Par *Ségaud*.

521. Paysage où se voit Biblia changée en Fontaine. 20 pouces de haut, sur 30 de large. Par *Valenciennes*.

522. Une Vue du Palais Egalité. Dessin aquarelle. Par *Lespinasse*.

523. Un Portrait. Par *le Monier*.

524. Plusieurs Portraits sous le même numéro. Par *Mauperin*.

525. Un Portrait de Femme tenant son Enfant. Par *Mansui*.

526. Portrait de feû l'Abbé Auger, de l'Académie des Inscriptions & Belles-Lettres. Par *Bonneville*.

527. Deux Portraits sous le même numéro. Par *Laneuville*.

528. Psyché & l'Amour. Dessin colorié.

Ces deux Epoux sont jouissans paisiblement du bonheur d'être ensemble; ils se racontent les tourmens qu'ils ont essuyés; des Nymphes leur servent un repas de fruits délicieux.

Par *Lélu*.

529. Un Tableau de Fruits. 2 pieds 11 pouces sur 1 pied 11 pouces. Par *Prévost, jeune*.

530. Une Lacédémonienne voyant, au siége d'une ville, son Fils aîné, qu'on avoit placé dans un poste, tomber mort à ses pieds, qu'on appelle son Frere pour le remplacer, s'écrie-t-elle. Le sujet est l'instant où le Frere arrive. Par *Naigeon*.

531. Le Triomphe de la Liberté. 2 pieds 9 pouces sur 1 pied 5 pouces. Par *Balsac*.

532. Deux Deffins fous le même numéro. Par *Fontaine & Perfier*.
533. Payfage avec Figures. 1 pied 7 pouces fur 1 pied 4 pouces. Par *le Sueur* (Etienne).
534. Portrait de l'Auteur. Par *Dreling*.
535. Le Lever de l'Aurore au Printems.

L'Aurore eft affife dans fon char, qui précède celui du Soleil. Son éclat diffipe les phantômes de la nuit; l'exhalaifon de Fleurs, la Rofée, &c. forment fon cortège; les Habitans de la Terre font émus de fon brillant fpectacle.

Par *Lélu*.
536. Une Vue de Gênes. Par *Genillon*.
537 & 538. Deux Cadres contenant chacun dix Deffins pour les Evangiles.
539. L'Amour & Pfyché. 2 pieds 8 pouces fur 2 pieds 2 pouces. Par *Lagrenée, jeune*.
540. Payfage & Paftorale. Par *Cotibert*.
541. Prife de la Baftille. Par *Thevenin*.
542. Plufieurs Efquiffes fous le même numéro. Par *Lebrun* (Jean-Bapt.-Pierre).
543. Un Payfage. Par *Schmit*.
544. Marche de Cavalerie paffant une Rivière. Par *Sweback-Desfontaines*.
545. Un Cadre contenant plufieurs Miniatures. Par *Villers*.
546. Un Tableau repréfentant des Femmes buvant du lait. 17 pouces fur 15. Par *Demarne*.
547. Un Cadre contenant plufieurs Miniatures. Par la Cit. *Lefebvre*.
548. Une Marchande d'Amours. 8 pouces & demi fur 5 pouces & demi. Par *Bofio*.

549. Deffin d'après le Monument en marbre élevé à Rome à la gloire de Drouais, par les talens & aux frais de fes Camarades. Par *Wicar*.
550. Attributs de la Peinture & Sculpture. Par *Duvivier*.
551. Payfage avec Animaux. Par *Saint-Martin*.
552. Tarquin & Lucrèce. Par *Tardieu*.
553. Jofeph & Putiphar. Par le même.
554. Un Tuteur & fa Pupille. Par *Neveu*.
555. L'Ouragan.

 On voit les Vents pompans les eaux d'un Fleuve & les élevant en l'air, tandis que d'autres les répandent avec impétuofité, & de leur fouffle glacial les changent en grêle. Elle tombe fur Cybèlle, fon Char en eft renverfé, fes Lions terraffés; elle adreffe fes vœux à Jupiter. D'autres Vents ébranlent la Terre jufques dans fes fondemens.
 Par *Lélu*.

556. Le Jugement de Pâris. Miniature. Par *Chéreau*.
557. Le Sacre de Saint-Martin dans l'Eglife de Tours. Par *Boichot*.
558. Un Intérieur Paftoral. Par *Cotibert*.
559. Un Payfage. 15 pouces fur 12. Par *Wanderburck*.
560. Portrait de la Cit. de With, l'ainée, avec fon jeune Frere. Par la Citoyenne *Boulliard*.
561. Caufe du mouvement de la terre dans l'ecliptique, fuivant le citoyen de Saint-Pierre.

 La raifon de ce balancement eft démontrée par le Philofophe, avec autant de génie que de fcience, dans fon livre des Etudes de la Nature; le Flux & Reflux, les Courans, tout lui fert d'appui, & fon unique caufe vient des Montagnes immenfes

de Glaces aux deux Pôles, qui fe fondent tour-à-tour, par l'action femi-annuelle du Soleil, & réflexion que fait la Lune fur l'Hémifphère glacée. Par *Lélu*.

562. L'Auteur à fes Occupations. Par la citoyenne *Dumont*.
563. Une Vue de Florence. Par *Fontaine*.
564. Une Vue du Temple de la Paix à Rome. Par *Fontaine*.
565. Payfage au crayon noir. Par *Brocero*.
566. Enlèvement des Bleffés après une Bataille. Par *Tonnay*.
567. Plufieurs Deffins aquarelles fous le même numéro. Par *Thierry*.
568. Vue des Campagnes de Rome avec Bélifaire rencontré par des Payfans. Par *Marchais*.
569. Payfage. Vue de Saint-Clair, près Caudebec. Par *Cotibert*.
570. Reftes du Château de l'Epine fur les bords de la rivière d'Eftampes. Par le même.
571. Vue d'un Pont fur la rivière de Bapeaume, près Rouen. Par le même.
572. Vue des Environs de Fécamp. Par le même.
573. Trois Deffins de Payfages fous le même numéro. Par *Dupaty*.
574. Vue d'une Bergerie. Par *Grégoire*.
575. Un Deffin à la mine de plomb. Par *Fache*.
576. Deffin à la plume, fujet tiré du premier acte d'Andromaque. Par *Prudon*.
577. Vue de la Fontaine de Vauclufe. Par *Grégoire*.
578. Ariane abandonnée dans l'ifle de Naxos. Par *Neveu*.

579. Vue d'une Eruption du Véfuve. 2 pieds 4 pouces fur 1 pied 6 pouces. Par *Genillon*.
580. Vue de la Forêt de Montmorency. 22 pouces fur 19. Par *Boquet*.
581. Deux Payfages. Par *Dupereux*.
582. Deux Morceaux d'Architecture fous le même numéro. Par *Verzy*.
583. Portrait en pied. Par *Suvée*.
584. Un Deffin aux trois crayons. Par *Piètre*.
585. Combat d'oifeaux. 1 pied 6 pouces fur 1 pied 6. Par *Prevoft, le jeune*.
586. Un Nid d'oifeaux. Mêmes mefures. Par le même.
587. Plufieurs Deffins fous le même numéro. Par *Verzy*.
588. La Montagne & le Marais. Par *Balzac*.
589. L'Intérieur du Panthéon Français. Par le même.
590. Vue des Environs de Rouen. Par *Saint-Martin*.
591. Lecture de la Famille villageoife. Par *Tonnay*.
592. Une Halte de Volontaires. Par le même.
593. Deux Marines. Par *Swagers*.
594. Deux Deffins, fujets d'hiftoire. Par *Verzy*.
595. Le Siége des Tuileries par les braves Sans-culottes.
 Le Siége des Tuileries par les braves Sans-culottes, qui, conduits par la Liberté, renverfent la Tyrannie, malgré les efforts du Fanatifme.
 Par *Desfonts*.
596. Un Cadre contenant plufieurs Miniatures. Par *Boril*.
597. Un Payfage avec Cafcades & Figures. Par *Chauvin*.
598. A celui qui donne, Dieu lui redonne. Par *Chaudet*.
599. La Mort de Beaurepaire.

Beaurepaire, à la Reddition de la Ville de Verdun, préféra la mort à l'efclavage. Il eft repréfenté foulant au pied la Capitulation, & prenant fur l'Autel de la Patrie le piftolet avec lequel il va fe fouftraire au pouvoir des Tyrans. La Liberté couronne ce Héros du Signe de l'Immortalité.

Par *Desfonts*.

600. Un Payfage. Par *Bruandet*.
601. Un Cadre contenant plufieurs Miniatures. Par *Thiboult* (J. Pierre).
602. Un Cadre contenant plufieurs Miniatures. Par *Lebrun* (Jacques).
603. Portrait de Femme ajuftée à l'antique. Par *Landon*.
604. Un Payfage. Par *Forget*.
605. Une Femme fur un Canapé. Par *Gueret*.
606. Un Portrait en pied. Par *Suvée*.
607. Paul apprenant la mort de Virginie. Par *Dupereux*.
608. Télémaque préfentant à Eutique la tête du Sanglier qui avoit mis fa vie en danger. 6 pieds fur 5. Par *Potain*.
609. Fabinus faifant monter dans fon char les Veftales. 3 pieds 6 pouces fur 2 pieds 6 p. Par le même.
610. Trahifon de Cyrus envers fon frere Artaxercès. Par le même.
611. La Mort de Mithridate. Efquiffe peinte. Par *Bonvoifin*.
612. L'action courageufe de la Femme d'Afdrubal, qui égorge fes Enfans, voyant que fon Epoux avoit été lâchement fe rendre au Vainqueur de Carthage. Par le même.

613. Ariane donnant à Théfée le Peloton de fil. Par le même.

614. La Mort de Saphire, Femme d'Ananie. Deffin. Par le même.

615. La Mort de Caton d'Utique. Deffin. Par le même.

616. Deux Portraits & un Deffin fous le même numéro. Par *Naigeon*.

617. Le Déluge. Par le même.

618. Anacréon, gravé d'après J.-B. Reftout. Par *Anfelin*.

619. Le Portrait de Quinette, Député, d'après le même. Par *Laneuville*.

620. Le Portrait de Dubois-Crancé, d'après le même. Par le même.

621. Un Cadre contenant des Miniatures. Par *Fache*.

622. Un Cadre contenant des Miniatures. Par *Anfiaux*.

623. Plufieurs Portraits fous le même numéro. Par *Courteille*.

624. La Mort de Sénèque.

Sénèque, condamné par Néron à mourir, fe fait ouvrir les veines; le fang ne coulant pas fuffifamment à caufe de fon grand âge, il fe fait étouffer dans un bain chaud.

La vertueufe Pauline, fa femme, ne voulant pas lui furvivre, fe fait auffi ouvrir les veines.

15 de haut fur 12 de large. Par *Lefebvre*.

Ce Tableau appartient à la Nation.

625. Le Portrait de l'Auteur. Par *Lefebvre*.

626. Une Chûte d'eau à travers les rochers. Par le même.

627. Le Portrait d'un Electeur de 1792.

Un Cadre renfermant pluſieurs Miniatures. Par la Citoyenne *Lefebvre*.

628. Didon expirante ſur un bûcher, & ſoutenue par Anne, ſa Sœur, qui étanche ſon ſang. Iris ſur un nuage, & les ailes étendues, ſe diſpoſe, d'après les ordres de Junon, à couper le cheveu fatal qui retient encore Didon à la vie : pluſieurs Femmes attachées à cette Reine infortunée, ſont livrées à la douleur; le Peuple, préſent à ce ſpectacle, en témoigne de l'effroi. On apperçoit, dans le fond du Tableau, la mer & la flotte d'Enée. Hauteur 10 pieds & demi, ſur 8 de large. Par *Lebrun* (J.-B.-P.), Marchand de Tableaux.

SCULPTURE.

1. Modèle d'un Monument à la mémoire de Voltaire. Il protège l'Innocence, & terraſſe le Fanatiſme. Par *Gois*.
2. La Tranſlation du corps de Brutus, petit Bas-relief de cire, en forme de Camée. Par le même.
3. L'Hiver, bas-relief en terre. Par le même.
4. La Liberté, figure en Plâtre. 18 pouces de haut. Par *Berthélemy*.
5. L'Égalité, figure en Plâtre. 18 pouces de haut. Par le même.
6. Le Buſte du Général Dampierre. Par *Callamar*.
7. Le Buſte d'un jeune Citoyen Artiſte. Par le même.
8. Une Tête d'étude. Terre cuite. 2 pieds de haut. Par *Collet*.
9. Vaſe. Terre cuite. 1 pied. Par le même.
10. Pluſieurs Portraits & Médaillons ſous le même numéro. Par le même.
11. Un Vaſe de Fleurs, en Plâtre, 30 pouces ſur 24. Par *Bruyère le jeune*.
12. L'Amour qui couronne l'Amitié. Figure en Marbre. 22 pouces. Par *Francin*.
13. L'Etude. Figure en Plâtre. 15 pouces. Par le même.
14. Un Amour adoleſcent tenant deux Urnes. 18 pouces de haut. Par *Brunet*.

15. Une Marche antique. Bas-relief. 4 pieds de long fur 4 pouces & demi de haut. Par le même.
16. Deux petites Figures imitant l'antique, fous le même numéro. 10 pouces de haut. Par le même.
17. Un Bas-relief en plâtre, de forme ovale, repréfentant un Bouquet de Fleurs, fculpté en maffe, fans avoir été moulé. Hauteur 2 pieds, largeur 18 pouces, & 3 pouces d'épaiffeur dans fa plus grande faillie. Par *Lemariez*.
18. Projet de Colonne triomphale, pour être placée fur les ruines de la Baftille.

 Un faifceau, fymbole de l'Union, porte la Liberté qui s'appuie fur la France. Autour font fufpendus les Portraits des Grands-Hommes, le Tems les y confolide.

 La Renommée publie leurs actions & l'Hiftoire les écrit.

 La Bafe eft une des Tourelles de la Baftille, qui ferviroit de Corps-de-garde.

 Le premier grouppe eft le Defpotifme qui tombe à la vue des Droits de l'Homme, préfentés par la Loi.

 Le fecond, la Philofophie démafquant le Fanatifme.

 Le troifième, la Charité qui délivre un Prifonnier.

 Efquiffe en plâtre de 5 pieds de haut, fur 2 de diamètre. Par la Citoyenne *Desfonds*.
19. Un Africain mordu par un ferpent. Figure en plâtre. 1 pied & demi de haut. Par la même.
20. Michel le Peletier fur fon lit de mort, écrivant fes dernières paroles. Figure en terre de 2 pieds fur 1. Par la même.

21. Le Repos de l'Hymen. Figure en talc. 3 pieds 6 pouces de proportion. Par *Duret*.
22. Modèle de la Baſtille, en bois, dans la juſte proportion de 2 lignes pour toiſe. Par *Perſon*.
23. Le 10 Août, ou la France rompant le joug du Deſpotiſme, & foulant aux pieds le Sceptre de fer. Terre cuite de 20 pouces de haut. Par *Morgan*.
24. Une jeune Fille ſurpriſe en s'habillant. Buſte en plâtre. Par le même.
25. Lyſimaque, Général de l'armée d'Alexandre, ayant été expoſé, par ordre de cet Empereur, à la fureur d'un lion, ſans armes, & n'ayant que ſon manteau, ſe préſente victorieux, après avoir étouffé ce lion & lui avoir arraché la langue. Figure en plâtre de 3 pieds de proportion. Par *Duret*.
26. Un Vaſe de Fleurs. Bas-relief. 2 pieds de haut, ſur 18 pouces de large. Par *Putman*.
27. La Fidélité. Figure en marbre. 18 pouces de proportion. Par *Canchi*.
28. La Montagne. Eſquiſſe en terre cuite. 15 pouces de haut. Par *Beauvallet*.
29. L'Hiſtoire. Figure en plâtre de 15 pouces de haut. Par le même.
30. La Fortune. Figure en plâtre. 2 pieds 3 pouces de haut. Par le même.
31. Une Figure en terre cuite, de 10 pouces de haut. Par le même.
32. Un Chien. Terre cuite. 15 pouces ſur 7 & demi. Par le même.
33. Le Buſte de Marat. Par le même.
34. La Citoyenne Catherine Vallant de Noyon. Par le même.

35. Le Buſte de Marat, l'Ami du Peuple, fait d'après nature, le premier Mars 1791. Par *Feneau*.
36. Une Tête de Femme, en plâtre. Par *Eſpercieux*.
37. Œdipe & Antigone. Eſquiſſe en terre. Par *Leſueur*.
38. Un Buſte en plâtre. Par le même.
39. Eſquiſſe d'un Bas-relief exécuté en pierre ſous le périſtile du Panthéon Français. Il repréſente l'Education publique. Par le même.
40. Une Figure repréſentant l'Etoile du matin. Par le même.
41. Une Offrande. Eſquiſſe en terre. Par le même.
42. La Fidélité. Figure en marbre de grandeur naturelle. Par *Bridan*.
43. Une Joueuſe d'oſſelets. Par le même.
44. Joueuſe de bille. Par le même.
45. Buſte du Citoyen Alexandre Sogues. Par *Marin*.
46. Une Naïade, portant une coquille ſur ſa tête. En terre. 13 pouces de haut. Par le même.
47. Jeune Fille habillée en Grecque, portant une Colombe. Par le même.
48. Une Tête de Vieillard. Terre. 9 pouces. Par le même.
49. Le buſte d'une Bacchante ivre. Terre de 9 pouces de haut. Par le même.
50. Une Bacchante couchée, grouppée avec des Enfans. En terre, forme ovale, 15 pouces de large. Par le même.
51. Un Républicain maintenant l'Union & l'Egalité. Modèle en plâtre de 3 pieds de proportion. Par *Boiſot*.
52. Projet de la Statue que l'Auteur ſe propoſe d'exécuter, de 6 pieds de proportion, pour l'encoura-

gement qui lui a été décerné après la dernière expofition. Par le même.

53. Le Génie des Arts réveillé de fon affoupiffement par la Sageffe, fous la figure de Minerve, qui lui préfente le Decret d'encouragement. Par le même.
54. Plufieurs Portraits, Buftes en plâtre fous le même numéro. Par le même.
55. Deux Deffins, fujets tirés de la mort d'Abel. 18 pouces fur 24. Par le même.
56. Une Nymphe fur le rivage. Figure en marbre. 2 pieds 2 pouces de proportion.

 Elle eft pour faire pendant à la Vénus à la coquille.

 Par *Maffon*.
57. Les Arts réunis écrivent le nom de Drouais fur fon tombeau. Bas-relief en plâtre. Par *Michallon*.
58. Télémaque. Terre cuite. Par *Marin*.
59. Les Saifons. Quatre Bas-reliefs fous le même numéro. Par *Delaiftre*.
60. Deux Grouppes de Satyres & Dryades fous le même numéro. Par *Ricour*.
61. L'Oifeau de Lesbie. Terre cuite. Par *Fortin*.
62. Francklin en pied. Terre cuite, de 14 pouces de proportion. Par *Suzanne*.
63. Portrait d'une jeune Fille. En plâtre. Par le même.
64. La Liberté accompagnée de l'Union & de l'Egalité. Terre cuite. 1 pied de proportion. Par le même.

 L'Auteur travaille à l'exécuter en grand, & les têtes feront Portraits, ainfi que cela lui a été recommandé.
65. Quatre Buftes en plâtre & en terre cuite. Par *Larmier*.

66. Une Tête d'homme, en marbre, copiée d'après l'antique. Par *Petitot*.
67. Un petit Grouppe en plâtre, de l'Amour & Pſyché. Par le même.
68. Une Figure repréſentant la Mélancolie. En terre cuite. Par le même.
69. Une Eſquiſſe faiſant Pendule. Terre cuite. Par le même.
70. Un Voltaire en terre cuite. Par *Démars*.
71. Un Rouſſeau, en terre cuite. Par le même.
72. Quatre Portraits ſous le même numéro. Par le même.
73. Une Figure de Bas-relief. Par le même.
73 *bis*. Trois Buſtes en plâtre ſous le même numéro. Par *Daiteg*.
74. Un Enfant, grand comme nature, aſſis ſur un rocher & tenant un Oiſeau. Par *Deſeine*, Sourd-&-Muet.
75. Un autre careſſant un Chien. Tous deux faiſant Portrait. Par le même.
76. Un Buſte. Portrait de l'Abbé de l'Epée. Par le même.
77. Un Buſte. Portrait de Le Peletier de Saint-Fargeau. Par le même.
78. Un Buſte. Portrait de la citoyenne Danton, exhumée & moulée ſept jours après ſa mort. Par le même.
79. Trois autres Portraits ſous le même numéro. Par le même.
80. Un Voltaire en pied.
81. Un Rouſſeau en pied.
 Par le même.

82. Plusieurs petites Esquisses, terre cuite, sous le même numéro, dont une est un nouveau costume républicain. Par le même.
83. Un petit Buste d'Enfant, terre cuite. Par le même.
84. Deux petits Bustes d'Hommes, terre cuite, sous le même numéro. Par le même.
85. Un Grouppe en plâtre d'environ 1 pied de haut. Par le même.
86. Une Rosière pleurant la mort de son Fondateur, & montrant l'image de son cœur. Petit modèle de 20 pouces sur 11. Par *Delaître.*
87. Newton découvre & montre la Vérité, qui, d'une main, tient un Prisme pour marquer la théorie des couleurs, & de l'autre un cercle aimanté pour désigner son système de l'attraction. Grouppe en terre cuite de 20 pouces de proportion. Par *Dardel.*
88. Brutus jurant la mort de César. Figure en plâtre de 20 pouces de proportion. Par le même.
89. La Reprise de Calais, représentée par un Guerrier tenant, d'une main, une Femme ayant une couronne pour marquer qu'elle se rend : de l'autre main, il tient une épée dont il frappe un léopard terrassé qui tombe dans la mer. Allusion à l'expulsion des Anglois du territoire françois en 1558. Par le même.
90. J. J. Rousseau, tenant, d'une main, le Caducée, symbole de l'Eloquence, surmonté de la Liberté, dont il a le premier donné le signal; de l'autre main, des tables sur lesquelles on lit : CONTRAT SOCIAL ; à ses pieds, un joug & des chaînes brisées. Esquisse en terre cuite. Par le même.
91. Psyché abandonnée par l'Amour. Figure en plâtre

grande comme nature. Par feu *Van-Vayenberghe*, mort le 3 Juillet dernier, à l'âge de 37 ans.

92. La Journée du 10 Août, repréfentée par le Génie de la France, qui brife le fceptre & la couronne. Cette Figure en plâtre, de 5 pieds de proportion, n'eft pas finie, la mort ayant furpris l'Auteur qui y travailloit encore trois jours avant. Par le même.

93. L'Amour, d'une main, préfentant malicieufement des fleurs, & de l'autre, cachant une flèche. Figure en plâtre de 3 pieds de proportion. Par le même.

94. Un Enfant endormi, grandeur naturelle, de l'âge de 5 à 6 mois. Figure en plâtre. Par le même.

95. Petite Orgie de Bacchus. Grouppe de trois Enfans, terre cuite. Par le même.

96. Plufieurs autres Terres cuites fous le même numéro. Par le même.

97. Projet pour un Concours demandé, en 1784, pour conftater l'expérience phyfique d'un ballon aéroftatique, & dont le monument devoit être placé fur le baffin des Tuileries. Le Génie de la France montre à la terre étonnée les progrès qu'il fait dans la Phyfique. Du côté de la grande allée eft la Phyfique confidérant l'expérience; &, fatisfaite du fuccès, elle couronne les Auteurs, Charles & Robert.

Dans une partie du Zodiaque, fe trouve le figne du Capricorne pour défigner le mois où s'eft faite l'expérience. Le focle du piedeftal eft orné de mafcarons & coquilles pour des eaux jailliffantes. Par *Berruer*.

Nota. Toutes les Sculptures de l'avant-fcène du

nouveau Théâtre qui fe conftruit rue de Richelieu, font du même Auteur.

98. Un Athlète Phrygien. Figure d'étude, de ronde boffe, de 4 pieds de proportion. Par *Ramey*.

99. Le Génie des Arts, couronné par Minerve. Efquiffe pour un fronton. 3 pieds de long fur 9 pouces de haut. Par le même.

100. La Mufique & l'Architecture. Efquiffe d'un pendentif qui s'exécute au Panthéon. Par le même.

101. Un projet de Fontaine. Sujet allégorique. 2 pieds 2 pouces de haut.

102. Deux petits Bas-reliefs. L'un la Bouche de Vérité.

103. L'autre. Minerve inftruifant la jeuneffe. En cire bronzée, & de 1 pied de haut fur 8 pouces.

104. Trois autres Efquiffes en cire rouge, de 16 pouces fur 5, fous le même numéro.

105. Un Vafe en terre cuite, de 16 pouces de hauteur.

106. J. J. Rouffeau, d'environ 1 pied de haut. Par *Roffet*.

107. Portrait du Cit. Delorme. Bufte en marbre. Par *Philippe Dumont*.

108. Portrait du Cit. Veftier, Peintre en Miniature. Bufte en terre cuite. Par le même.

109. Le Temps & la Philofophie érigeant une Statue à J. J. Rouffeau. Elle eft couronnée par le Génie de la Liberté. Modèle en cire de 6 pouces de proportion. Par *Bacarit*.

110. Projet de Monument à la reconnoiffance de l'Etre Suprême & de la Liberté. Par *Jacob*.

111. Deux Modèles en plâtre bronzé, pouvant faire office de candelabre, de 25 pouces de hauteur. Par *Budelot*.

112. Une Bacchante-Enfant jouant des cimbales. Hauteur 2 pieds. Par le même.
113. Quatre Buſtes en terre cuite, dont 2 d'Hommes & 2 de Femmes, ſous le même numéro.
114. Saint-Pierre. Terre cuite, grand comme nature. Par la citoyenne *Charpentier*.
115. Une Pêcheuſe. Modèle en terre cuite d'environ 20 pouces. Par la même.
116. Quatre Buſtes. Portraits en terre cuite, grands comme nature, dont un eſt celui de l'Auteur, ſous le même numéro. Par la même.
117. Deux petits Médaillons en pierre de Tonnerre, ſous le même numéro. Par la même.
118. Saint-Fargeau. Petit modèle allégorique, en terre cuite. Par la même.
119. Une Figure jouante à l'émigrant. Eſquiſſe en terre cuite, d'environ 8 pouces. Par la même.
120. Un Buſte de Femme, grand comme nature & en bronze. Par *Houdon*.
121. Une Veſtale. Statue de 20 pouces de hauteur. Par le même.
122. Le Général Waſhingſton. Statue eſquiſſe en plâtre, d'environ 1 pied. Par le même.
123. Un Buſte d'Enfant en plâtre. Par le même.
124. Une petite Frileuſe. Par le même.
125. Le Buſte de Cérutti. Par *Teſſier*.
126. Le Buſte de Le Peletier de Saint-Fargeau. Tous deux demi-nature. Par le même.
127. Le premier Sentiment de l'Amour. Figure en marbre de 2 pieds 6 pouces. Par *Lorta*.
128. L'Eſquiſſe d'un des pendentifs de la Nef orientale du Panthéon : il repréſente le Déſintéreſſement

exprimé par deux Femmes qui dépofent leurs bijoux fur l'Autel de la Patrie. Par le même.

129. Cinq Efquiffes en terre cuite, dont une repréfente Hercule ou la Vertu terraffant les vices, toutes fous le même numéro. Par *Mofmann*.

130. Deux Buftes en plâtre, fous le même numéro. Par le même.

131. Brutus. Figure en plâtre. Par *Fortin*.

132. Une Frife. Deffin repréfentant l'exercice du Javelot dans une fête domeftique. Par le même.

133. Une autre repréfentant le couronnement du Vainqueur. Par le même.

134. Progné & Philomèle préfentant à Théfée la tête de fon Fils. Par le même.

135. L'Enlèvement d'Europe. Par le même.

136. Egée reconnoiffant Théfée à fon épée, au moment où il va boire le poifon.

137. Uliffe & Noficaa. Par le même.

138. Une Nymphe fortant du bain. Figure de 2 pieds, en marbre. Par *Maffon*.

138 *bis*. Une Lampe dans le genre antique, furmontée d'une Figure repréfentant l'Etude, en plâtre couleur de terre cuite. Par le même.

139. Un Bas-relief. Figure d'étude grande comme nature. Par le même.

140. Une Diane & l'Aurore. Bas-relief. Par le même.

141. Quatre Buftes en plâtre, couleur de terre cuite, dont trois de Femmes & un d'Homme, fous le même numéro. Par le même.

142. Une Mere tenant fon Enfant. Efquiffe en terre cuite. Par le même.

142 *bis*. Une Bacchante, auſſi en terre cuite & ſous le même numéro. Par le même.

143. Un Deſſin repréſentant le Trépied des Sages, accompagné de ſes Figures allégoriques, qui indiquent le principe de la lumière. 1 pied de hauteur. Par *Dutrie*.

144. Alexandre monté sur Bucéphal. Grouppe de 10 pouces. Par *Milot*.

145. Hermès ou l'Education. Modèle en terre blanche. 1 pied. Par le même.

146. Une jeune Fille fuſtigeant l'Amour qui l'a trompée. Modèle en terre cuite, de 18 pouces. Par le même.

147. Le Peuple ſouverain. Statue de terre bronzée, de 2 pieds. Par le même.

148. L'Amour vainqueur de la Force. Grouppe en ſtuc, de 5 pouces. Par le même.

149. Vertu invincible de la Révolution. Statue projettée. Terre bronzée de 2 pieds. Par le même.

150. L'Amour Chérubin. Tête ailée en terre cuite. Par le même.

151. La Vertu qui donne la paix à la terre en l'encourageant aux Arts. Eſquiſſe en terre cuite, de 10 pouces. Par le même.

152. Statue d'une Prêtreſſe de la Liberté couronnant les Epoux. Plâtre de 5 pieds 6 pouces. Par le même.

153. Deux Buſtes grands comme nature, ſous le même numéro. Par le même.

154. Un Buſte de Le Peletier de Saint-Fargeau. Par *Florion*.

155. Plufieurs Portraits en cire, fous le même numéro. Par le même.
156. Un Enfant. Marbre de 1 pied de proportion. Par *Sigisbert*.
157. Le repos de Cérès. Figure en marbre de 2 pieds 4 pouces de proportion. Par *Boquet*.
158. Cléopâtre vaincue & en la puiffance d'Augufte, dont elle doit orner le triomphe, fe donne la mort pour fe fouftraire à l'efclavage. Par *Blaife*.
159. Un Portrait d'Homme. Par *Cardon*.
160. Un Portrait de Femme. Par le même.
161. La Vertu. Figure en plâtre. Par *Leftrade*.
162. Aconce & Cidippe. Figures en marbre, deminature, fous le même numéro. Par *Michalon*.
163. Une Minerve en pierre, de 6 pieds de haut. Par *Ricourt*.
164. La Citoyenne Saint-Val, l'aînée, dans le rôle de Mérope. Bufte en marbre. Par le même.
165. Un Bufte de Femme. Plâtre, couleur de terre cuite. Par le même.
166. Un Bufte d'Homme. Plâtre, couleur de terre cuite, & fous le même numéro. Par le même.
167. J. J. Rouffeau, montrant le Contrat focial, comme bafe de la Conftitution. 3 pieds de haut. Par le même.
168. Une Bacchante, jouant du triangle. Terre cuite. Par le même.
169. Une autre preffant du raifin pour enivrer l'Amour. Terre cuite. Par le même.
170. Artemife, pleurant fur la cendre de Maufole. Ouvrage en ftuc. Par le même.
171. Minerve. Terre cuite, de 2 pieds. Par le même.

172. Un Cadre renfermant un Nid de Fauvettes, fculpté en bois blanc, fur un fond bleu. Et fon pendant, un Nid de Chardonneret, fous le même numéro. Par *Demontreuil*.
173. Deux autres Cadres contenant, l'un un Nid de Fauvette & le Loir, l'autre un Nid de Chardonneret & un Lézard, fous le même numéro. Par le même.
174. Un autre contenant un Oifeau fufpendu, & fon pendant, fous le même numéro. Par le même.
175. Une Bacchante endormie. Modèle en terre cuite, de 20 pouces de proportion. Par *Ricourt*.
176. Une Nymphe endormie, furprife par l'Amour. Modèle de même proportion. Par le même.
177. Pâris, en marbre. Par *Roland*.
178. Hébé offrant une coupe de Nectar. Par *Marin*.
179. Le Sommeil imprévu. Terre cuite. Par *Ricourt*.
180. Une Nymphe endormie, furprife par l'Amour. Par le même.
181. Un petit Satyre preffant du raifin à Hérogline. Par *Marin*.
182. La mort de Cléopâtre. Terre cuite. Par *Ramey*.

ARCHITECTURE.

1. Un Modèle en porphyre, granite & bronze, d'une colonne à élever à la Concorde & projettée pour une des Places Nationales. Par *Radel*.
2. Un Deſſin à l'Aquarelle, en perſpective du même Monument. Hauteur 2 pieds 7 pouces, largeur 2 pieds 1 pouce. Par le même
3. Plan, coupe & élévation du projet d'un Pont en bois, qui doit être conſtruit ſur le bras de la rivière de Seine, qui ſépare les Iſles de la Fraternité & du Palais. Par *Migneron*.

 Ce Pont a 200 pieds d'ouverture, d'une ſeule Arche; il a valu à l'Auteur le prix du concours, & le *maximum* des récompenſes nationales, décerné par le Bureau de Conſultation.
4. Encoignure, formant un angle de 72 degrés, arrangée pour expoſer & faire connoître le nouveau trait des pièces qui la compoſent. Ce modèle eſt de 10 pouces quarrés, & ſon épure eſt de 18 pouces ſur 2 pieds. Par *Rieux*.
5. Modèle de Pont biais, ſans le ſecours du fer, & dont aucun vouſſoir ne pouſſe au vide. Son plan eſt de 2 pieds ſur un, l'épure de 2 pieds ſur 18 pouces. Par le même.
6. Modèle d'un Monument projetté ſur l'emplacement de la Baſtille. Hauteur 2 pieds, largeur 3 pieds. Par *Prieur*.

[1^{re} *éd.*: 7. Deſſin. Vue intérieure de la Rotonde à Rome. Par *Huvée*.

— 73 —

8. [Vue intérieure de Saint-Pierre de Rome. Par le même.
9. [Vue générale & extérieure de la Place & Eglife de Saint-Pierre de Rome. Les 2 premiers, hauteur 15 pouces, largeur 25. Le troifième, 25 pouces, largeur 35. Par le même.]
10. Deffin en perfpective d'un Temple d'Apollon & des Mufes.
11. Deffin en perfpective d'un Château d'eau.
12. Fontaine jailliffante dans un Parc.
13. Pavillon au milieu d'une colonnade.
14. Petit Temple apperçu à travers les colonnades d'un Veftibule.

Hauteur 2 pieds, largeur 16 pouces. Par *Thierry*.

15. Projet d'un Monument pour l'Affemblée Nationale.

Plan, 26 pouces & demi de haut, fur 20 pouces & demi de largeur.

Elévation, 21 pouces de haut, fur 31 de large.

Coupe, 21 pouces de haut, fur 39 de large.

Par *Levaffeur*.

16. Efcalier en petit, d'après les Deffins de Dewally, Architecte, qui en eft l'Auteur. Par *Cuefnot*.
17. Plan & coupe du Palais-National, ci-devant des Tuileries, avec la Salle pour la Convention, telle qu'elle avoit été décrétée par l'Affemblée Légiflative, le 15 Septembre 1792. Hauteur 17 pouces, largeur 24. Par *Vignon* (Pierre).

18. Modèle en talc, repréfentant un édifice deftiné à une Salle de l'Opéra, projetté fur le terrein des Capucins, l'une des deux faces principales fur le Jardin des Tuileries, l'autre fur la rue St-Honoré. 10 pieds 6 pouces de long, fur 4 pieds 6 pouces de large. Par *Perrard.*
19. Un plan de la Salle de l'Opéra ci-deffus contenu, dans un Cadre de 3 pieds de haut, fur 2 pieds 4 pouces de large. Par le même.
 Autre plan du même projet. Même grandeur.
20. Plan général dudit projet, embraffant le quartier des Tuileries & rues circonvoifines. Cadre de 2 pieds 10 pouces, fur 2 pieds 4 pouces de large. Par le même.
21. Vue de la grande Place de Florence. Aquarelle de 4 pieds, fur 2 & demi de haut. Par *Percier & Fontaine.*
22. Vue du Temple de la Paix à Rome. Aquarelle de 4 pieds, fur 2 & demi de haut. Par les mêmes.
23. Le fond d'une Place à la manière des Anciens. Aquarelle de 2 pieds & demi, fur un & demi de haut. Par les mêmes.
24. Un intérieur rempli de Meubles. Aquarelle d'un pied & demi, fur 2 de haut. Par les mêmes.

Nota. Les Commiffaires ordonnateurs du Sallon avertiffent que la multiplicité des objets qui leur ont été envoyés trop tard, ou par fupplément, les ont forcés à mettre plufieurs Ouvrages du même Auteur fous le même Numéro.

Nota. Il y aura un Supplément. (2ᵉ éd.)

ADRESSES

Des Artiſtes qui ont expoſé des Ouvrages au Sallon du Palais National des Arts.

[*Nota.* Les Numéros de l'Expoſition ſe trouveront à la fin de chaque ADRESSE.]

A.

Adèle Romani, Peintre, rue du Mont-Blanc, chauſſée d'Antin, n° 20. N°ˢ 184, 374,
Anſelin, Graveur, r. & place du Théâtre franç. N° 618.
Anſiaux, P., rue de la Monnoie, n° 40. N°ˢ 52, 230, 290, 366, 622.
Auguſte, P., rue Saint-Honoré, au coin de la rue du Roule. N° 228.
Auguſtin, P., rue neuve Saint-Etienne, n° 22. N° 82.
Auroux (Etienne), Archit., rue de la Poterie, n° 28.
Avril, Graveur, rue du Petit-Bourbon, au coin de celle de Tournon. N° 467.

B.

Babouot, Sc., rue de Montmorenci, n° 22. N° 346.
Bacaris, Sc., rue du Fauxb. St-Denis, n° 21. N° 109.
Baër, Graveur en pierres fines, en face du Pont-Neuf, du côté de la rue Thionville. N° 459.
Baltard, P., rue Saint-Marc, n° 12. N° 96, 196, 330, 332, 336, 490.
Balthaſard, P., rue Poupée, n° 14. N° 477.
Balzac, Archit., Quai de l'Ecole, n° 9. N° 531, 556, 588, 589.
Bauzil, P., rue Croix-des-Petits-Champs, n° 6, près la place des Victoires. N° 596.

Bazin, Peintre en Miniatures. N° 388.
Beauvallet, Sculpt., au Louvre. N°ˢ 28 à 34.
Beauvarlet, G., rue de Tournon, n° 5. N°ˢ 430, 431.
Beljambe, G., rue des Petits-Auguftins, n° 1245. N°ˢ 442, 443, 444, 445, 446.
Belle-Fils, P., aux Gobelins. N°ˢ 219, 386.
Berruer, Sculp., Cour du Louvre. N° 97.
Berthaud, P., rue Sainte-Hyacinthe. N°ˢ 48, 125, 137, 147.
Berthelémy, Sculpt., rue des Marmouzets, en la Cité, n° 11. N°ˢ 4, 5.
Bertin, Peintre. N° 189.
Bidault, P., rue Jean-Jacques Rouffeau, maifon de Bullion, n° 26. N°ˢ 15, 58, 65, 67, 121, 138, 160, 327, 378.
Billiot, l'ainé, Archit., rue Saint-Florentin.
Blaife, Sculpt. N° 158.
Blondela, Peint., rue des Vieux-Auguftins, n° 60.
Blutaud, P., au Louvre, chez Chaife. N° 165.
Boichot, Sc., grande rue Verte, n° 1142. N°ˢ 510, 557.
Boilly, P., rue du Ponceau, n° 43. N°ˢ 29, 64, 70, 84, 363.
Boifot, Sculpt., Cour du Louvre. N°ˢ 51 à 55.
Bonnefoi, G., rue Saint-Jacques, n° 17. N° 468.
Bonnemain, Graveur, Cour du Louvre.
Bonneville (François), Peint., rue du Théâtre français, n° 4. N°ˢ 337, 526.
Bouton, P., rue neuve de l'Egalité, n° 53.
Bonvoifin, P., au Louvre. N°ˢ 80, 204, 293, 298, 303, 320, 323, 324, 611, 612, 613, 614, 615.
Boquet, P., rue Tiquetonne. N°ˢ 53, 66, 86, 168, 580.
Boquet, P., paffage de Boulogne. N° 301.
Boquet, S., paffage de Boulogne.
Boquet, P., rue Montorgueil, n° 119. N°ˢ 31, 308.
Bofio, P., rue de la Sourdière, n° 106. N°ˢ 145, 259, 294, 344, 512, 548, 580.
Boulanger, Archit., rue du Petit-Bac, n° 1149.

Bouliar, Citoyenne, P., rue du Bac, n° 145. N°s 146, 181, 253, 560.
Boulogne, Fauxbourg Saint-Denys.
Bounieu (Emilie), rue Colbert, n° 281. N° 201.
Bourgeois, P., rue de la Tixeranderie, vis-à-vis l'Hôtel du Mouton. N°s 63, 90, 193, 209, 212, 213, 214, 217, 225, 288.
Bréa, P., rue du Croissant, n° 16. N° 68.
Bridan, Sculpt., Cour du Louvre. N°s 42, 43, 44.
Brocero, P., rue du Fauxbourg du Roule, n° 196. N° 565.
Bruandet, P., rue des Cordeliers, n° 18. N°s 110, 278, 281, 478, 502, 600.
Brunet, Sculpt. N°s 14, 15, 16.
Bruyere (le jeune), Sculpt., Fauxbourg Saint-Antoine, n° 51. N° 383, 11.
Budelot, Sculpt., Cour du Louvre, attelier de Bridan. N°s 111, 112, 113.
Budelot (neveu), au Louvre. N° 136.

C.

Callamar, Sc., rue Croix-des-Petits-Champs, n° 93, ou à l'attelier du Cit. Pajou, au Louvre. N°s 6, 7, 8, 9, 10.
Canchy, Sc., Cloître Saint-Germain-l'Auxerrois, Hôtel d'Arras. N° 27.
Caraffe, P., rue Contrescarpe, vis-à-vis les Fossés de la Bastille, n° 19.
Cardon, Sculpt. N° 159, 160.
Carlier (Pierre), P., rue de Belle-chasse, n° 360.
Castellan, P., place des Piques. N° 322.
Cazin, Peintre, au Louvre. N°s 6, 40, 56, 62, 99, 123, 124, 166, 200, 202, 297, 372.
Cazin (Citoyenne), P., au Louvre. N° 379.
Cernel (Citoyenne), G., rue du Théâtre français, n° 13. N° 409.
Chaalon, Peintre.

Chancourtois, P., rue du Petit-Bourbon-Saint-Sulpice, n° 565. N°s 329, 380, 508.
Charpentier, P., rue neuve de l'Egalité, n° 58. N°s 39, 46, 87, 122, 135, 270.
Charpentier (Julie), Sc., aux Gobelins. N°s 114 à 119.
Chaffelat, P., rue Jacob, n° 1185. N°s 231, 325.
Chaudet, Sc., au Louvre. N°s 203, 394, 486, 491, 598.
Chauvin, P., rue & Mont. Ste-Geneviève, maifon du Citoyen Piquot, n° 22. N°s 127, 243, 597.
Chaife, P., Cour du Louvre. N°s 23, 260, 266.
Chereau, P., au Palais de l'Egalité. N° 160.
Chevreux, P. N° 222.
Chrétien, Grav., Cloître Saint-Honoré, maifon du Cit. Benard. N°s 455, 540.
Chriftophe, P., rue Coquenard, maifon de David.
Claudion, Sculpt.
Cointeraux (Marie), } r. du Fauxb. St-Honoré, n° 108.
Cointeraux (Louife),
Colibert, P. & G., Parvis Notre-Dame, Café de la Renommée. N°s 385, 540.
Collet, S., à Sèvres, à la Manufacture nationale.
Collet, P., vieille rue du Temple.
Collinion, P., rue d'Argenteuil, n° 283.
Colfon, Peintre, maifon de Bullion, quai des Théatins. N°s 226, 305, 338, 339, 348.
Cotibert (François), P., Cloître Saint-Honoré, maifon de l'ancienne Maîtrife. N°s 78, 97, 558, 569, 570, 571, 572.
Courteille, P., rue Baillette, chez le Vitrier. N°s 182, 276, 623.
Cruffaire, P., rue de l'Egalité, ci-devant Condé. N° 650.
Cuefnot, Menuifier, rue Beauregard, n° 40. N° 13.

<center>D.</center>

Daiteg, Sculpt., rue du Cimetière Saint-André, maifon du Citoyen Sarrazin. N° 73 *bis*.

Damerval (Citoyenne), P., rue de la Harpe, maifon de l'Apothicaire.
Darcis, G. N° 38.
Dardel, Sc., quai Saint-Bernard, au Chantier de l'eau. N°s 87, 88, 89, 90.
Darnaud, P., quai des Morfondus, n° 61.
Davefne, P., rue du Ponceau, n° 10. N° 504.
Defrance (L.), de Liège, rue de la Verrerie, vis-à-vis la petite porte de l'Églife St-Médéric. N°s 328, 509.
Delaitre, Sc., rue Fauxbourg Saint-Martin. N°s 86, 59.
Demachy, P., Cour du Louvre. N°s 109, 111, 120, 159, 191, 244, 245, 246, 247, 248, 249.
Demarne, P., place des Piques. N°s 7, 8, 18, 30, 53, 149, 229, 311, 476, 513, 546.
Démars. N°s 70, 71, 72, 73.
Demontpetit (Citoyenne), P., rue du Gros-Chenet, n° 3. N°s 142, 343, 357, 518.
Demontreuil, Sculpt., rue du Chemin de Menil-Montant, n° 2. N°s 172 à 176.
Démure, Sc., rue Saint-Martin, n° 345.
Depelchin, P., rue Hauteville, n° 36. N° 505.
Deperthes, P. N° 156.
Defenne, Sc., au Louvre.
Defenne, Sourd & Muet, Sc., aux Ecuries d'Orléans, rue de Provence. N°s 74 à 85.
Defève, Deffinateur, rue des Poftes, n° 964.
Desfonts, P. N°s 487, 595, 599. } rue de Vaugirard,
Desfonts (C^{ne}), Sc. N°s 18, 19, 20, 381. } n° 77.
Dehaies, P., rue Rouffelet, barrière de Sève. N° 340.
Defmareft, Graveur en Médailles. N° 419 *bis*.
Defmarquet (Citoyenne), P., rue d'Anjou, au Marais, n° 11.
Déforia, P., au Louvre. N°s 25, 153, 155, 395, 506.
Defrais, P., rue des Fontaines, n° 29. N° 452.
Devofges, Peintre. N° 334.
Devouges, P., rue J.-J. Rouffeau, n° 38. N°s 223, 342.
Devouges, fils, rue Coquillère.

Dewally, Archit., au Louvre. N°ˢ 341, 358, 359.
Devaupré (Cⁿᵉ), P. N° 371.
Diebolt, P., rue Frépillon, n° 41. N°ˢ 28, 61.
Doucet (Citoyenne), P., rue Montmartre. N° 215.
Drahonet, Archit., Hôtel Charrôt, près l'Égoût. N°ˢ 220, 221, 224.
Dreppe, P., rue Bourbon-Château, n° 42, près l'Abbaye.
Droling (Martin), P., rue du Temple, en face celle Montmorency. N°ˢ 4, 41, 169, 179, 534.
Dubourg (Auguftin), P., rue des Prouvaires, n° 525.
Duclos (Citoyenne), Marie-Adélaïde-Louife, chez fon Pere, rue Saint-Antoine, n° 46. N° 461.
Duchâteau (Citoyenne), P., rue des Deux-Boules-Sainte-Opportune, n° 6. N° 350.
Ducreux, P., rue des Saints-Pères. N°ˢ 105, 106, 107, 108, 183, 238, 239, 240, 241.
Ducreux, fa fille. N°ˢ 268, 242.
Dumas, P., rue de la Magdelène, Fauxb. Saint-Honoré.
Dumond (Philippe), Sc., rue du Mont-Blanc, n° 31. N°ˢ 107, 108.
Dumont, P. N°ˢ 36, 37, 92, 93, 132. } Galeries du Louvre.
Dumont (Cⁿᵉ), P. N° 562.
Dupafquier, Sc., rue du Marais, Fauxbourg du Temple, n° 4.
Dupatis, P., rue Gaillon. N° 573.
Dupereux, P., rue du Fauxbourg Saint-Martin, n° 44. N°ˢ 9, 16, 60, 72, 581, 607.
Dupleffis, P., rue du Fauxbourg Saint-Martin, n° 40. N°ˢ 47, 75, 167, 187, 234, 274.
Duprehel, Grav., rue d'Orillon, Barrière du Temple. N° 456.
Dupuis Pepin, P., rue d'Orléans, Porte Saint-Martin, n° 19. N° 5.
Duret, Sc., rue de Lancry, n° 6. N°ˢ 21, 25.
Dutrie, Sc., rue du Fauxbourg Saint-Denys, n° 19. N° 143.

Duval (François), P., rue Galande, près la Place Maubert, n° 37. N°⁵ 17, 194, 195, 326, 371, 399.
Duval, P., rue Galande, Place Maubert.
Duvivier, P., Cour du Louvre. N° 550.
Duvivier, G. N°ˢ 469, 470.

E.

Efpercieux, S., rue Pot-de-Fer, au Noviciat des Jéfuites. N° 36.

F.

Fabre, P., à Florence. N° 373.
Fache, P., rue Chapon, au Marais, n° 15. N°ˢ 575, 621.
Feneau, S., Fauxbourg Saint-Martin, n° 43. N° 35.
Ferrey (Fanni), Citoyenne, P., Boulevard Montmartre, n° 31. N° 384.
Florion, S., rue Cérutti, n° 13. N° 154, 155.
Fontaine, P., rue de la Vieille-Draperie, n° 1. N° 232.
Forget, P., Haute-Courtille. N°ˢ 79, 139, 206, 207, 235, 604.
Fortin, Sc., au Louvre. N°ˢ 61, 131 à 137.
Forty, P., rue ci-devant du Roi-Doré, au Marais, n° 9.
Foſſoyeux, Gr. N° 451.
Foucou, S., Cour du Louvre.
Fougeat, P.
Foulon (Citoyenne), P., rue du Renard-Saint-Médéric, n° 430. N°ˢ 24, 316, 516.
Foureau, Sc., rue du Fauxbourg Saint-Antoine.
Fournier, Peintre. N°ˢ 364, 369, 370.
Fragonard, fils, âgé de 12 ans, aux Galeries du Louvre.
Francin, Sc., au Louvre. N°ˢ 12, 13.
François, P., rue Gaillon, n° 11. N° 49.

G.

Gadebois, P., rue des Foſſés-Saint-Jacques. N°ˢ 377, 400.

Garnerey, P., rue Saint-André-des-Arcs, n° 125. N°ˢ 85, 269, 389.

Garnier (Barthelémi), P., Penfionnaire de la République, rue neuve des Petits-Champs, n° 102. N°ˢ 104, 157, 295, 302.

Garnier (Michel), P., rue des Petites-Ecuries. N°ˢ 19, 43.

Gaucher, G., rue Saint-Jacques, vis-à-vis Saint-Yves. N°ˢ 448 à 451.

Gault de Saint-Germain, rue Saint-Honoré. N° 333.

Gautherot, P., rue Culture-Sainte-Catherine, n° 75. N°ˢ 310, 356.

Gautier, P., rue de Banieux, Fauxbourg Saint-Germain, n° 155. N°ˢ 101, 150, 519.

Génain, P., rue de la Colombe, n° 4. N° 396.

Genillon, P., rue du Bac, maifon des ci-devant Sainte-Marie. N°ˢ 280, 285, 536, 579.

Gueret, aînée (Citoyenne). N°ˢ 143, 473, 482, 483. } rue de la Vannerie, n° 109.
Gueret, la jeune (Citoyenne), P. N°ˢ 115, 474, 605.

Gerard, G., quai des Auguftins, n° 21. N° 427.

Gérard (François), P., au Louvre. N° 113.

Gioachino Serangeli, P., rue des Filles-Saint-Thomas, Couvent du même nom. N° 250.

Girod, P., rue de la Limace, n° 383.

Girodet, Peintre en Italie. N° 296.

Godefroy, G., rue des Francs-Bourgeois, porte Saint-Michel, n° 127. N° 426.

Gois, Sc., au Louvre. N°ˢ 1, 2, 3.

Grégoire (Paul), Sourd & Muet, P., rue de Grenelle-Saint-Honoré, n° 33. N°ˢ 496, 499, 574, 577.

Gudin, P., rue Saint-Louis, au Marais, n° 76. N° 349.

Guillois, S., Fauxbourg Saint-Denys, n° 46.

Guyot, G., rue Saint-Jacques, n° 10. N°ˢ 415, 416, 417, 418, 418 *bis*, 419.

H.

Hauer, P., rue Saint-André-des-Arcs, n° 76. N° 447.
Helman, G., rue Saint-Honoré, n° 1497. N°ˢ 423, 424, 425.
Holain, P., rue du Chemin de Menil-Montant, n° 132. N°ˢ 140, 267, 272, 391.
Hooghſtoel, fils, P., rue Thévenot, n° 21. N° 174.
Houdon, S., Cour du Louvre. N°ˢ 120 à 124.
Houzeau, P., rue neuve Saint-Nicolas, Fauxb. Saint-Martin, n° 29.
Hue, P., au Louvre. N° 251.
Huvée, Architecte, à Verſailles, ancienne Cour des Miniſtres. N°ˢ 365, 501.

J.

Jacob, S., rue Saint-Antoine, n° 92. N° 110.
Janinet, G., rue Saint-Sevérin. N° 315, 463, 464.
Imbault, P., rue Saint-Denys, n° 54.
Jouette, Peintre, rue Saint-Dominique-d'Enfer, n° 738.
Jouy, Graveur en pierres fines.
Judlin, P., rue Thionville, n° 110.
Iſabey, P., rue neuve des Petits-Champs, n° 31. N° 10, 208.

K.

Kanz, P., rue de Cléry, au coin de celle du Petit-Carreau. N° 173.

L.

Laborey (Félicité), Citoyenne, P., rue du Fauxbourg Saint-Denys, n° 23. N°ˢ 190, 254, 291, 345.
Lafontaine, P., rue Saint-Denys, n°ˢ 45 & 25, près Saint-Chaumont. N°ˢ 74, 98, 282. 283. 321.
Lagrenée, jeune, P., Galeries du Louvre. N°ˢ 73, 161, 539.

Landon, P., Cour du Louvre. N°ˢ 188, 603.
Landragin (Citoyenne), P., Fauxbourg Saint-Martin, n° 133. N° 81.
Laneuville, P., rue Croix des Petits-Champs, n° 19. N°ˢ 175, 185, 277, 352, 361, 527, 619, 620.
Landri, P., rue des Grands-Auguſtins, n° 15. N°ˢ 236, 258.
Langlois (Jérôme), P., au Louvre. N° 133.
Lambert, P., rue de l'Hirondelle, n° 3.
Lamotte Senone, rue des Enfans-Rouges.
Laplace, P., rue Saint-Denys, n° 532.
Larmier, Sc., rue Bergère, n° 999. N° 65.
Laurent, P., à Beauvais, maiſon des ci-devant Minimes. N°ˢ 178, 392, 393.
Lebrun (Jacques), P., rue Helvétius, n° 80. N° 602.
Lebrun, P. & Marchand de Tableaux, rue du Gros-Chenet, n° 47. N° 542, 628.
Lecomte, S., Cour du Louvre.
Ledoux (Citoyenne), P., rue de l'Echiquier, n° 7.
Lefebvre, P. N°ˢ 317, 624, 625, 626. ⎱ rue des Lions-
Lefebvre (C.ⁿᵉ). N°ˢ 547, 627. ⎰ Saint-Paul.
Lejeune (Nicolas), P., de l'Académie de Berlin, rue Bétizi, n° 344. N°ˢ 33, 151.
Lélu, P., rue Sainte-Avoye, n° 24. N°ˢ 488, 489, 492, 493, 495, 497, 498, 500, 528, 535, 555, 561.
Lemarriez, S., à Verſailles, rue de Paris, n° 3. N° 17.
Lemire, P., rue du Temple.
Lemoſnier, P., au Louvre. N°ˢ 20, 227, 354, 523.
Lépine, G., rue Sainte-Hyacinthe, n° 675. N°ˢ 436, 436 *bis*.
Leſpinaſſe, P., au Louvre. N° 522.
Leſſant, Deſſinat., rue Montmartre, n° 52. N°ˢ 465, 466.
Leſtrade, S. N° 161.
Leſueur, S., rue des Marais, Fauxbourg Saint-Martin, n° 42. N°ˢ 37 à 41.
Leſueur (Etienne), P., rue des Foſſés-Saint-Germain-des-Prés, n° 154 *bis*. N°ˢ 205, 375, 533.

Letellier, P., rue des Bons-Enfans, n° 8. N° 44.
Lethiers, P., rue Jean-Jacques Rouffeau, maifon de Bullion. N° 118.
Levaffeur, Arc., rue Haute-Feuille, n° 36. N° 12.
Linger (Citoyenne), G., rue Saint-Jacques, au Couvent des Urfulines.
Lorimier (Etienne), P., Pointe Saint-Euftache, n° 64. N°ˢ 198, 233.
Lorta, S., rue du Bac, n° 635. N°ˢ 127, 128.

M.

Mailly, P., rue neuve des Petits-Champs, n° 31.
Mallet, P., rue du Fauxbourg Saint-Denys. N°ˢ 32, 34, 35, 309.
Mandevard, Peintre, rue Saint-Louis, au Marais. N°ˢ 152, 176, 177.
Manfuy, P. N° 318.
Marin, Sculpteur, place de Thionville, n° 26. N°ˢ 45 à 50, 58, 178, 181.
Marchais, P., Cour de Lamoignon, au Palais. N°ˢ 55, 89, 568.
Maffon, Sculpteur, Boulevard des Invalides, n° 1439. N°ˢ 56, 138 à 142 *bis*.
Mafquelier, G., rue de la Harpe, n° 493. N° 435.
Mauperin, Peintre. N°ˢ 524, 525.
Merlot, P., rue Croix des Petits-Champs, n° 61. N° 515.
Métoyen (Cit.), Inftitutrice des Sourdes & Muettes, aux ci-devant Céleftins.
Mézière, P., rue des Cordeliers, maifon Saint-Pierre, quartier Saint-Jacques.
Michallon, S. N°ˢ 57, 162.
Miché, Deffinateur, Hôtel des Monnoies.
Michel, Peintre. N°ˢ 3, 71, 275, 314.
Miger, G., rue de la Bûcherie, n° 26. N°ˢ 471, 472.

Migneron, Ingénieur, quai de l'Égalité, Isle de la Fraternité. N° 3.
Milberte, P., rue Saint-Honoré, maison d'Aligre.
Milot, Sculpt., Cour du Louvre. N°s 144 à 153.
Monciaux, P., rue neuve des Petits-Champs, N° 2.
Mongin, Peintre.
Monjoye, P., Cloître Saint-Jacques-l'Hôpital. N°s 353, 517.
Montriol, P., rue d'Angoulême, marais du Temple, n° 45.
Moreau, l'aîné, P., au Louvre. N° 255.
Moreau (jeune), Dessinat., au Louvre. N°s 537, 538.
Morgan, Sculpt., rue Saint-Etienne, n° 9, Section de Bonne-Nouvelle. N°s 23, 24.
Mosmann, Sculpt., au Louvre. N°s 129, 130.
Mouchet, P., Isle de la Fraternité, quai de la Fraternité, n° 9.
Moulinier, P., à Montpellier. N° 163.
Motelet, P. N° 307.

N.

Naigeon, l'aîné, rue de Verneuil, n° 794. N°s 511, 530, 616. 617.
Naudou, P., rue Jean-Jacques Rousseau, Hôtel de Bullion. N° 69.
Nebel, P., rue du Temple, n° 151.
Neveux, P., rue d'Amboise, n° 6. N°s 256, 289, 484, 503, 554, 578.
Nicolet, G., rue de la Harpe, n° 11. N°s 453, 454.
Notté, P., rue de Thionville, n° 10.

P.

Pajou, fils, P., rue Froidmanteaux, n° 196. N° 388 *bis*.
Percier & Fontaine, rue Montmartre, n° 219. N°s 18, 19, 20, 21, 532, 563, 564.

Perin, P., rue Saint-Honoré, maifon d'Aligre. N° 116.
Perrard Montreuil, Archit., enclos du Temple. N°⁵ 15, 16, 17.
Perrin, P., rue d'Hauteville-Michodière, Fauxbourg Saint-Denys, n° 5. N° 102.
Perceval, P., rue Baffe du Rempart, n° 13. N° 387, 427.
Perfon, Ingénieur, rue des Maçons, n° 11. N° 22.
Petit (Pierre-Jofeph), P., rue Sainte-Anaftafe, au Marais, n° 20. N°⁵ 100, 210, 216, 263.
Petit, G., rue des Poules, n° 6. N° 460.
Petit-Couprai, P., rue Mauconfeil, n° 69. N°⁵ 1, 103, 144, 165.
Petit (Louis), P., rue Poiffonnière, n° 172. N° 237.
Petitot, Sc., rue du Fauxbourg Saint-Honoré, n° 117. N°⁵ 66, 67, 68, 69.
Pinfon, Anatomifte, rue Colbert.
Ponce, G., rue du Fauxbourg Saint-Jacques, n° 234. N°⁵ 401 à 403, 410 à 414.
Potain, P., rue de Belle-Chaffe. N°⁵ 608, 609, 610.
Pourcelly (Jean-Baptifte), Peintre, Ifle de la Fraternité, quai de la République, n° 19. N° 514.
Prévoft, le jeune, rue de Belfond, n° 202. N°⁵ 114, 271, 529, 585, 586.
Prieur, Archit., rue des Tournelles, n° 52. N° 6.
Prudon, rue Cadet, n° 18. N°⁵ 261, 279, 576.
Putman, Sc., Cour du grand Cerf, vis-à-vis les Filles-Dieu, n° 26. N° 382.
Potain, P. N°⁵ 397, 398.

R.

Radel, Arc., rue neuve de l'Égalité, n° 49. N°⁵ 1, 2.
Ramey, S., place des Piques, n° 24. N°⁵ 98 à 105, 182.
Redouté, P., Cour du Louvre.
Renard (Adel) Citoyenne, rue de Montmorenci, n° 16. N° 390.

Reftout, P., au Garde-Meuble National, place de la Révolution.
Ricour, Sculpt., rue Poiffonnière, au coin du Boulevard, n° 2. N°ˢ 60, 163 à 171, 179, 180.
Rieux, Archit., à l'Ecole du Trait, au Louvre. N° 4, 5.
Riffaut, Archit., rue de la République, n° 15.
Robert, P., aux Galeries du Louvre. N°ˢ 158, 164, 360.
Roland, Sc., au Louvre. N° 177.
Ropra (Citoyenne), P., rue de Braque, au Marais.
Roffet, Sc., Cour du Louvre. N° 106.
Rouotte, G., rue du Mont Blanc, au coin de celle neuve des Maturins. N°ˢ 428, 429, 458.
Royer (Pierre), P., rue neuve de l'Egalité, n° 47. N° 264.

S.

Sablet, P., à Rome. N° 252.
Saint-Aubin, G., rue des Prouvaires, n° 54. N°ˢ 420, 421, 422.
Saint-Martin, P., rue Saint-Roch, n° 25. N°ˢ 12, 13, 26, 119, 313, 479, 480, 551, 590.
Sambat, P., rue Taitbout, n° 36. N° 319.
Sandoz, P., rue de Buffy, Fauxb. Saint-Germain.
Sarrazin. N°ˢ 170, 171.
Sauvage, P., cour du Louvre, n° 6. N°ˢ 128, 355.
Schalle (Frédéric), P., au Louvre, efcalier de la Chapelle. N° 22.
Schell, P., place de Thionville, n° 13. N°ˢ 180, 351, 376.
Schmid, P., rue Mazarine, n° 26. N°ˢ 368, 543.
Segaud, P., rue des Cinq-Diamans, n° 27. N° 520.
Sellier, G. N° 462.
Sergent, G., Député à la Conv. Nat., rue des Poitevins, n° 16. N°ˢ 432, 433, 434, 457.
Sicardi, P., rue du Fauxbourg Poiffonnière, n° 16.
Sigisbert, Sc., rue de la Ville-l'Evêque, n° 54. N° 156.
Suvée, P., au Louvre. N°ˢ 117, 583, 606.

Suzanne, S. N°ˢ 62, 63, 64.
Swagers, P., rue Neuve d'Orléans, porte Saint-Martin,
n° 222. N°ˢ 50, 186, 593.
Sweback-Desfontaines, P., quai Pelletier, n° 47. N°ˢ
11, 21, 51, 54, 57, 77, 91, 126, 129, 131, 199, 300,
312, 494, 544.

T.

Taillaffon, P., cour du Louvre. N°ˢ 27, 112, 148, 304.
Tardieu (Alexandre), Gr., rue de l'Arbre-fec, maifon
du Notaire.
Tardieu, P., chez le Cit. Regnault, P., au Louvre.
N°ˢ 552, 553.
Taré, P., rue des Poulies, n° 18. N° 481.
Taunay, P., rue Montorgueil, n° 119, & à Montmo-
rency. N°ˢ 14, 42, 76, 88, 141, 192, 566, 591, 592.
Taurel, P., rue du Gros-Chenet, n° 11. N°ˢ 45, 59,
257, 286, 287, 475.
Tellier, P., rue des Bons-Enfans, n° 8. N° 95.
Teffier, S., rue Saint-Lazare, n° 64. N°ˢ 125, 126.
Thévenin, P., rue l'Evêque. N° 541.
Thibouft (J.-Pierre), P., rue de la Lune, n° 18. N° 601.
Thiéry, Ar., rue Poupée, n° 7. N°ˢ 567, 7, 8, 9, 10, 11.
Tourcaty, G., quai Saint-Bernard, au Chantier de
l'Ecu. N°ˢ 406, 407, 408.
Trinqueffe, P., rue des Boulangers, n° 5. N°ˢ 83, 162,
284.

V.

Vallain (Nanine), femme Pietre, rue Thibaut-au-Dé,
près l'Arche Marion. N°ˢ 367, 584.
Vallin, P., rue des Cordeliers, maifon du Limonadier,
n° 11. N°ˢ 134, 211, 584.
Valenciennes, P., rue J.-J. Rouffeau, maifon Bullion.
N°ˢ 331, 521.
Vandaël, P., rue du Mail, chez le Parfumeur. N° 262.

Vander-Burch, rue Boucher, n° 32. N°ˢ 172, 299, 347, 485, 559.
Vangopf, P., rue Saint-Jacques, n° 54. N° 130.
Van-Léen, P., rue Copeau, Fauxbourg Saint-Marcel. N° 273.
Vanloo (César), P. N° 265.
Van-Spaëndonck, P., au Muſœum Nat. des Plantes.
Van-Spaëndonck (Corneille), P., rue Grenelle-Saint-Honoré, n° 69. N° 335.
Van-Waëyenbergh, Sc., mort à Paris le 3 Juillet 1793. N°ˢ 91 à 96.
Vaſſerot, , rue du Regard, Fauxb. Saint-Germain.
Vaſſerot, P.
Vavoque, P., aux Gobelins.
Vaxcillaire, P., rue de Seine, Fauxbourg Saint-Germain, n° 1428. N° 292.
Vernet, P., aux Galeries du Louvre. N° 197.
Vergnaux, P.
Verzy, , rue Sainte-Croix, chauſſée d'Antin. N°ˢ 582, 587, 594.
Vidal, G , rue de la Harpe, n° 180. N°ˢ 404, 405.
Viel, G., rue Saint-Victor, n° 154. N°ˢ 437, 438, 439, 440, 441.
Wicar, P., à Florence. N° 549.
Vielvarenne, P. N° 507.
Vien, P., petite place du Louvre. N° 306.
Vignon (Pierre), Ar., rue du Cimetière Saint-Nicolas-des-Champs, n° 9. N° 14.
Villers, P., rue & porte Montmartre. N° 545.
Viquet, P., rue des Prouvaires. N° 362.

VARIANTES

DE

LA SECONDE ÉDITION DU LIVRET DE 1793.

Les deux éditions de ce livret, décrites dans la Notice bibliographique, présentent, surtout pour la Peinture, de nombreuses divergences indispensables à noter. La réimpression a été faite sur la *première* édition. On trouvera ci-dessous les variantes et additions fournies par la *seconde* édition :

N° 34. ... Par *Mallet*.
 51. Combat près du Vieux-Château. 21 p. fur 18. Par *Sweback-Desfontaines*.
 53. ... Par *Boquet*.
 55. ... Par *Marchais*.
 64. Une Femme attachant un Portrait. 26 pouces de haut, fur 23. Par *Boilly*.
 94. ... Par *Dupleſſis*.
 206. ... Par *Forget*.
 226. Le Portrait du citoyen Colfon, pere. Par fon fils.
 228. ... Par *Auguſtin Dubourg*.
 243. ... Par *Chauvin*.

264. ... Par *Royer* (Pierre).
270. ... Par *Charpentier*.
277. Portrait du Cit. Herault de Séchelles. Par *Laneuville*.
286. Des Marins abandonnés ſur un mât; il y en a un qui tombe d'inanition au milieu de la mer. Par *Taurel*.
298. S. Sebaſtien. Figure d'étude...
308. ... Par *Boquet*.
309. ... Par *Mallet*.
320. Un Priſonnier. Figure...
325. ... Par *Chaſſelat*.
358. ... Par *Dewailly*.
Le ſujet eſt l'Apothéoſe d'un Guerrier, de la compoſition de *Calais*.
359. ... Par *Bachiche*.
Dewailly a cherché... (*Supprimez* : par le même.)
362. ... Par *Viquet*.
367. L'Hiver cachant un pot de Fleurs. Par la Cit. *Vallain-Nanine*.
371. Deux Portraits. Par la Cit. *Devaupré*.
378. Deux petits Payſages. Vue de Narni et de ſes environs dans les Etats du Pape. Par *Bidault*.
380. ... Par *Chancourtois*.
388. Miniatures. Par *Bazin*.
388 *bis*. Le Départ de Régulus pour Carthage. 4 p. 9 pouces, ſur 3 pieds 9 p. Par *Pajou fils*.
394. Deſſin tiré du premier Acte de Britannicus pour les Œuvres de Racine. Par *Chaudet*, Sculpteur.
410. ... Par *Ponce*.

411, 412, 413, 414. ... Par le même.
419. ... Par le même.
420. ... Par *Saint-Aubin*.
424, 425. ... Par le même.
426. *Supprimez* : Les Evénemens de la guerre d'Amérique...
427. Une Vierge faifant fumer de l'encens fur un Autel. 4 pieds, 10 pouces. Par *Perfeval*.
432. ... Par *Sergent*, Député.
436 *bis*. Par le même.
447. La Mort de Marat. Par *Hauer*.
457. ... Par *Sergent*.
458. ... Par *Ruot*.
480. ... Par le même.
481. ... Par *Taré*.
516. ... Par la Cit. *Foulon*.
525. ... Par le même.
537 & 538. ... Par *Moreau, jeune*.
556. Plan d'une Place publique fur le terrein de la Baftille.
Elévation d'un Monument au centre de cette Place.
L'enrôlement des 14 Volontaires du Bourg de Menoulx.
Ces trois Deffins, fous le même numéro, font de *Balzac*.
584. ... Par la citoyenne *Vallin* (femme *Piètre*).
596. ... Par *Bauzil*.
605. ... Par la citoyenne *Guéret, la jeune*.
608. Télémaque préfentant à Entiope....
622. Deux Portraits fous le même numéro. Par *Anfiaux*.

627. *Supprimez* : un Cadre renfermant plufieurs Miniatures.

SCULPTURES.

8. ... Par le même.
181. ... Par *Marin*.

SUPPLÉMENT

A LA DESCRIPTION

DES OUVRAGES

DE PEINTURE,

SCULPTURE,

ARCHITECTURE ET GRAVURE,

EXPOSÉS

AU SALLON DU LOUVRE.

Prix : 5 fols.

SUPPLÉMENT.

629. La Paix. Figure en plâtre de deux pieds de proportion. Par *Lecomte*, Sculpt.
630. Un Grouppe d'Enfants jouant avec un nid d'Oiſeaux. Par le même.
631. Le Dévouement à la Patrie. Modèle d'un Bas-relief exécuté ſous le périſtile du Panthéon. Par *Chaudet*, Sculpt.
632. Ciparis pleurant ſon jeune cerf que, par mégarde, il avoit tué à la chaſſe. Fig. en cire imitant le bronze. Par le même.
633. Un Cadre renfermant divers Ouvrages en pierres fines. Par *Jouy*.
634. Deux Deſſins d'Architecture de Théâtre. Par *Riffaut*.
635. Projet pour le Jardin & la Cour des Tuileries. Par *Billot, l'ainé*.
636. Un Cadre contenant des Miniatures. Par *Chriſtophle*.
637. Un Cadre rempli de Miniatures. Par *Montviol*.
638. Partie du Projet d'un Panthéon Français, à élever à la mémoire des grands Hommes qui ſe ſont illuſtrés dans la Révolution. Par *M. V. Boulanger*, Arch.
639. Elévation latérale & géométrale d'une Salle d'Aſſemblée Nationale. Par le même.

640. Elévation perspective d'un Arc de Triomphe destiné pour l'entrée d'une Ville. Par le même.
641. Un Mannequin. Figure de Femme. Par *Guillois*, Sculpt.
642. Trois Dessins sous le même Numéro. Fourneau construit, à Paris, pour la conversion de la Tourbe en Charbon. Par *Miché*.
643. Deux Portraits dont celui d'un Architecte Russe. Par *Alex. Tardieu*.
644. Le Repos de la Peinture. Par la Cit. *Ledoux*, P.
645. Tableau de Broderie représentant un Coq. Par la Cit. *Louise Cointreau*.
646. Le Plan général de la Bataille de Jemmape.
647. Les Courses de Chars ordonnées par Achille pour les Funérailles de Patrocle. 12 pieds de long sur huit de haut. Par *Vernet*.
648. La Mort de Lucrèce.
 C'est l'instant où elle vient de se poignarder pour ne pas survivre à son déshonneur. 6 pieds de long, sur 4 pieds de large.
 Par *Lebrun* (Jacques).
649. L'Hermitage habité par J. J. Rousseau, près de Montmorenci, ou le Berceau de la nouvelle Héloïse. Par le même.
650. Les Funérailles d'une Reine d'Egypte. 2 pieds de large, sur 1 pied 7 pouces de haut.
 Pour l'Histoire générale & particulière des Religions & du Culte de tous les Peuples.
 Par *Moreau, le jeune*.
651. Un Soleil couchant. Dessin fait seulement à la plume. Par *Crussaire*.
652. Effet de Lune. Des Vaisseaux Français & Espa-

gnols, l'un d'eux eft incendié. 3 pieds de long fur 2 pieds & demi. Par *Genillon*.

653. Une jeune Veftale ayant laiffé éteindre le Feu facré, eft réprimandée par une autre Prêtreffe. Par *Perceval*.

654. Une Femme chantant & s'accompagnant avec la mandoline. Par le même.

655. Deux Portraits & une Tête d'Etude fous le même Numéro. Par le même.

656. Le Portrait d'un Homme libre. Par *Bonneville*.

657. Deux petites Efquiffes de Payfages. Deux Deffins au biftre. Par *Gauthier*.

658. Vue de l'Ifle de Sora dans le Royaume de Naples. 4 pieds 9 pouces de haut fur 3 pieds 9 pouces. Par *Bidault*.

Ce Tableau appartient à la Nation.

659. Un Cadre contenant des Miniatures. Par *Laplace*.

660. Une Halte devant la porte d'un Cabaret. Par *Demarne*.

661. Effai de Broderie qui a remporté le Prix d'encouragement au Lycée des Arts. Par la Cit. *Cointreau*.

662. Payfage & Architecture. 6 pieds de large, fur 3 pieds & demi. Par *Royer* (Pierre).

663. Deux petits Payfages & Architectures fous le même Numéro. 1 pied de large, fur 8 pouces & demi. Par le même.

664. Une petite Fille jouant avec une Tourterelle. 2 pieds de haut, fur 1 pied 9 pouces. Par la Cit. *Montpetit*.

665. Le Jugement de Salomon. Deffin-Efquiffe. Par *Bofio*.

666. Une Mere engage fon Enfant à toucher du Forté-piano. 5 pieds & demi de large, fur 4 & demi de haut. Par le même.
667. Une Femme Artifte tenant un Burin à la main. 2 pieds 9 pouces de haut, fur 2 pieds 4 pouces de large. Par le même.
668. Combat de Cavalerie & de Huffards. 14 p. fur 17 de long. Par *Bertaud*.
669. Une Marine. Vue de l'entrée du Port de Cette, par un tems calme, au Soleil levant. 2 pieds 3 p. de large, fur 1 pied 10 pouces de haut. Par *le Sueur* (Etienne).
670. Marine, gros tems qui s'élève à la fin du jour & annonce de l'orage pour la nuit. 2 pieds 10 p. de large, fur 1 pied 10 pouces de haut. Par le même.
671. Effet du Soleil couchant. Vue à travers une Allée d'arbres, les figures font dans le ftyle antique. 22 pouces de large, fur 16 de haut. Par le même.
672. Tête de Vieillard. 22 pouces de haut, fur 20 pouces de large. Par *Droling*.
673. L'Entrée d'une Forêt & Chûte d'eau. Par *Petit* (P. Jof.).
674. Vue prife dans l'intérieur de la Forêt de Fontainebleau. 4 pieds de large, fur 3 pieds de haut. Par le même.
675. Deux Vues de la Forêt de Fontainebleau. 2 pieds & demi de large, fur 22 pouces de haut. Par le même.
676. Un Cadre contenant des Miniatures. Par *Sicardi*.
677. Trois Deffins fous le même Numéro. Par le même.
678. Archimède au Bain, traçant fur fa cuiffe des

figures de Géométrie. Deffin-Efquiffe de 3 pieds 3 pouces fur 2 pieds 3 p. Par *Lagrenée, jeune*.

679. L'Union de l'Amour & de l'Amitié. Tableau de 4 pieds 6 pouces de haut, fur 3 pieds 6 pouces de large. Par *Prudon*.

680. L'Amour réduit à la Raifon. Deffin à la plume. Par le même.

681. Perroquets brodés d'après le Tableau de la Cit. Capet. 27 pouces de haut fur 2 pouces de large. Par la Cit. *Métoyen*.

682. Un Portrait. Par *Métoyen, Fils*.

683. Développement du Canard. Modèles en cire coloriée. Par *Pinfon*, Sculpteur-Anatomifte.

684. La Torpille, poiffon électrique. Modèle en cire. Par le même.

685. Deux Tableaux de métamorphofe de Papillons. Modèles en cire. Par le même.

686. Des Fruits peints aux paftels. Par *Gouette*.

687. Un Scite d'Italie. Scite de Provence. Gouaches de 2 pieds & demi de large, fur 2 pieds & demi de haut. Par *Pourcelly*.

688. Othriade prêt à expirer.

L'Auteur a choifi l'inftant où Othriade ayant fini d'écrire (Nikai ou à la Victoire), & prêt à fubir le trépas, il fixe fes regards fur les caractères qu'il a tracés. 5 pieds & demi de large, fur 4 pieds & demi de haut.

Par *Houzeau*.

689. Une Corbeille remplie de Fleurs fur une Table de marbre. Par *Redouté*.

690. Deux Plantes étrangères peintes à l'Aquarelle fur vélin. Par le même.

691. Un Cadre renfermant des Fruits & des Champignons. Par le même.
692. Portrait de Femme. 2 pieds & demi de haut, fur 2 pieds de large. Par *Blondelat*.
693. Effet de Lune. Tableau ovale de 17 pouces de haut. Par *Holain*.
694. Un Enfant & un Cheval dans une Ecurie. 15 pouces de haut. Par le même.
695. Deux Payfages. Dans l'un, un Serin ; & dans l'autre, un Bouvreuil. 8 pouces & demi. Par le même.

 Deux Tableaux d'Enfants qui s'amufent, fous le même Numéro. Par le même.

696. Deux d'Enfants & Animaux dans des Payfages. Par le même.
697. Un Vafe d'albâtre rempli de différentes Fleurs, pofé fur un focle où fe trouvent quelques Fruits dans un plat de cryftal, & au bas un autre Vafe rempli de différentes Fleurs. 3 pieds & demi fur 3 de large. Par *Van-Spaëndonck* (Corneille).
698. Quelques Pêches, & une Grappe de Raifins de Maroc. Peint fur marbre blanc. Par le même.
699. Portrait de Jean de Brie, Député. Par *Laneuville*.
700. Portrait de Fr. Robert. Par le même.
701. Portrait de Michaut. Par le même.
702. Deux Deffins. Têtes d'Etudes. Par la Citoyenne *Bouliar*.
703. Plufieurs Portraits de forme ovale fous le même Numéro. Par *Carlier*.
704. Portrait d'Homme en Garde-National. Par *Colinion*.

705. Un Payfage. 3 pieds de long, fur 21 de large. Par *Milberte*.

706. Plufieurs petits Portraits deffinés à la pierre noire. Par *Méʒière*.

707. Deux Payfages fous le même Numéro. Par *Chauvin*.

708. Des Miniatures dans un Cadre. Par *Bouton*.

709. Marché aux Chevaux. 38 pouces de haut, fur 44 de large. Par *Sweback Desfontaines*.

710. Départ de Coriolan.

Au fortir de l'Affemblée où Coriolan venoit d'être condamné à un exil perpétuel, il rentra chez lui, dit adieu à fa Mere, à fa Femme, & leur recommande fes Enfans. Dans ce moment Volumnie tombe évanouïe, &, pendant que Veturie court à fon fecours, il les quitte, & part brufquement. C'eft l'inftant du Tableau. 4 pieds fur 3.

Par *Deforia*.

711. Un Berger traçant le Portrait de fa Bergere. 21 pouces de haut, fur 17 de large. Par *Tardieu*, P.

712. Trois Sujets de Cabarets. Efquiffes fous le même Numéro. Par *Taré*.

713. Un Panier d'Œufs. Par le même.

714. Des Maquereaux. Par le même.

715. Une jeune Perfonne effayant un Forté-piano. 3 pieds 9 pouces, fur 3 pieds 4 pouces. Par la Cit. *Adel Romani*.

716. Deux Portraits fous le même Numéro. Par *Merlot*.

717. Noficaa apporte des Vêtemens à celui qui vient d'échapper au Naufrage, pour le conduire à la Cour du Roi, fon Pere. Par *Lambert*.

718. Un Grouppe de jeunes Filles découvrant un Nid d'Oifeaux. Par le même.
719. Œdipe, près du Temple des Euménides, fe livre aux remords & au défefpoir; Antigone le ferre dans fes bras, & tâche de le confoler. Tiré de l'Odiffée. Par le même.
720. Le Portrait du Cit. Monet, ancien Directeur de l'Opéra. Par *Colfon*.
721. Le Portrait de la Cit. Lange, dans le rôle qu'elle joue dans la pièce de l'Ifle déferte. Par le même.
722. Mademoifelle d'Entier. Par le même.
723. Portrait en pied de M. Maffon. Par *Courteille*.
724. Une Femme à fon Chevalet. 3 pieds & demi, fur 4 pieds & demi. Par le même.
725. Deux Deffins fous le même numéro. Par *Auguftin*.
726. L'Amour de la Patrie, repréfenté par un Enfant entre deux âges; il porte un Faifceau de baguettes brutes & polies, pour marquer la réunion de tous les Etats.

Effai de Deffin fur vélin, avec des crayons compofés de demi-métaux.

Par *Mailly*.

727. Un Portrait en grand. } Par *Letellier*.
728. Une Tête d'Etude.
729. Quatre Tableaux de Fruits. Par *Duvivier*, P.
730. Une jeune Fille repouffant l'Amour. 4 pieds 7 pouces de haut, fur 3 pieds 6 pouces. Par la Cit. *Ledoux*.
731. Un petit Enfant qui pleure. 1 pied de haut, fur 16 pouces. Par la même.
732. L'Union des Arts & de la Vérité. Allégorie. 21 pouces de haut, fur 17 pouces de large.

On voit, dans le fond du Tableau, l'olivier, des roses & des épis, emblêmes sans lesquels les beaux Arts ne font que languir.

Par *Landon*.

732 *bis*. Portrait en pied d'une Femme tenant un Enfant dans ses bras. 8 pieds de haut. Par le même.

733. Autre Portrait en pied d'une Femme avec un Enfant. 24 pouces de proportion. Par le même.

734. Une Bacchante jouant avec des Enfans. Tableau imitant le bas-relief de vieux marbre. 4 pieds 5 pouces de large, sur 2 pieds de haut. Par *Sauvage*.

735. Deux Dessins de Paysage. Par *Lejeune, Fils*.

736. Le Pere arme son Fils pour la défense de la Patrie, la Liberté & l'Egalité. Ce Tableau de 5 pieds de large, sur 4 de haut, représente la Famille de l'Auteur. Par *Lejeune* (Nicolas), Académicien de Berlin.

737. Le Lever d'une jeune Fille. Par le même.

738. La Peinture conseillée par Minerve. Dessin-Esquisse. Par le même.

739. La Croix ardente de Saint-Pierre de Rome. Dessin-esquisse. Par le même.

740. Vue du Temple de la Sybille de Tivoli. Dessin-esquisse. Par le même.

741. Un Sacrifice à la Liberté dans Saint-Pierre de Rome. Dessin-esquisse. Par le même.

742. Deux Enfans jouans à la toupie. 27 pouces de haut. Par *Mauperin*.

743. Le Choix indécis. 7 pouces & demi de haut. Par *Dupuis* (Pepin).

744. Colonne en acier poli avec ses ornemens. 2 pieds 4 pouces de haut. Par *Coursier*.

745. Une Tête de Vieillard Juif. Par *Imbault*.
746. Un Cadre renfermant plusieurs Miniatures & Camés. Par le même.
747. Deux petites Têtes d'Etudes, dont l'une représente Aristène. Par le même.
748. Plusieurs Pêches & une grappe de Raisin de Maroc, peint sur marbre blanc. 22 pouces sur 18. Par *Van-Spaëndonck*.
749. Acconce & Cydipe. 4 pieds sur 3 pieds & demi de haut. Par la Cit. *Vallain* (Nanine).
750. Plusieurs Portraits sous le même numéro. Par la même.
751. Une Tête d'expression. Par la Cit. *Damerval*.
752. Le Portrait de Duparc, Graveur. Par *Gudin*, P.
753. Le Portrait de Lemoine, Arch. Par le même.
754. Portrait de Targe, Officier du 102e Régiment. Par le même.
755. Orphée abandonné à sa douleur, fait préparer un sacrifice aux Compagnes d'Euridice qui ornent son tombeau de fleurs. Tiré de l'Opéra de Moline. 2 pieds de haut sur 18 de large. Par *Chancourtois*.
756. Mercure ayant dérobé un troupeau à Jupiter dans les vastes plaines de Messine, prie Battus de ne pas décéler le lieu où il va le cacher. 2 pieds de haut, sur 19 pouces de large. Par le même.
757. Un Portrait d'Homme. Par *Notté*.
758. Lisimaque & Philippe son Fils sont égorgés dans les bras d'Arsinoé, leur Mère, par les ordres de Ptolomée Ceranne, son nouvel Epoux. Dessin de 2 pieds 9 pouces de large. Par *Forty*.
759. L'Espérance vient consoler les Arts en pleurs, &

leur montre le médaillon de la Liberté que des petits Génies apportent de l'Olympe; elle leur fait appercevoir la Corne d'abondance qui doit verfer tous fes biens fur l'homme régénéré. Efquiffe allégorique. Par *Baltazard*.

760. Portrait de la Cit. D.... Auteur de plufieurs Fables érotiques & morales. Par le même.

761. Deffin qui a pour titre : *Peuples ouvrez les yeux*. 21 pouces de haut. Par le même.

762. Le Samaritain. Payfage. Par *Caftellan*.

763. Une Vache du Tyrol & deux Vues d'Italie fous le même Numéro. Par *Neveux*.

764. Jupiter, Io, Argus & Mercure. Par le même.

765. Portrait d'une Artifte appuyée fur un porte-feuille. Par la Cit. *Gueret, la jeune*.

766. Portrait d'une Citoyenne faifant de la Mufique. Par la même.

767. L'Amour eft un enfant trompeur. Tableau ovale. 2 pieds 7 pouces, fur 2 pieds 3 p. Par *Schall*.

768. Deux Gouaches repréfentant des Jardins. 23 pouces de haut, fur 29 pouces de large. Sous le même Numéro. Par *Mongin*.

769. Des Miniatures. Par *Dumas*.

770. Un Deffin à l'encre de la Chine que l'Auteur projette d'exécuter en grand. Par *Dreppe*, Peintre de Liège.

771. Un Payfage. Effet de pluie au Soleil couchant. 21 pouces de large. Par *Diébolt*.

772. Un Naufrage au clair de la Lune. 21 pouces de large. Par le même.

773. Le Matin, auprès du feu. 21 pouces de large. Par le même.

774. Des Miniatures. Par la Cit. *Ropra*.
775. Vertumne & Pomone. 3 pieds & demi. Par *Devouge*.
776. Deux Deſſins. Têtes d'Etudes ſous le même Numéro. Par le même.
777. Une Bacchante. 3 pieds de haut, ſur 2 pieds 2 pouces de large. Par la Cit. *Deſmarqueſt*.
778. Une Tête d'Etude. 20 pouces de haut. Par la même.
779. Un Payſage au Soleil couchant, avec Figures, ſur un grand chemin. 13 pouces de large, ſur 8 & demi de haut. Par *Dupereux*.
780. Sujet tiré de Paul & Virginie.
 Revenant tous deux, au déclin du jour, demander la grace de l'eſclave Maronne, ils ſe trouvent ſur le bord d'un torrent, que Paul traverſe avec Virginie dans ſes bras.
 Par le même.
781. Le Portrait du Cit. Robin, Chirurgien. Par *Garnerey*.
782. Le Martyre de Saint-Protais. Deſſin de 2 pieds & demi de haut, ſur 3 pieds & demi de large. Par *Lethiers*.
783. Une Tête de Femme. Par la Cit. *Bouliar*.
784. Deux Deſſins. Têtes d'Etudes. Par la même.
785. Deux Payſages faiſant pendans. 21 pouces de haut, ſur 24 de large. Par *Lamotte-Senone*.
786. Une Femme pinçant de la Harpe. 15 pouces & demi ſur 17. Par *Mallet*.
787. Couronnement d'une Roſière. 23 pouces de haut, ſur 23 de large. Par le même.
788. L'Education de Télémaque. Deſſin. Par *Lemire*.

789. Timoléon immolant fon Frere. Deffin. Par *Fragonard, Fils*.
790. Un Chaffeur perçant un Cerf d'une flèche. Deffin. Par *Bertin*.
791. Deffin lavé au biftre. Payfage. Par *Vafferot*.
792. Salmacis & Hermaphroditte. Deffin. Par *Collet*.
793. Payfage. Deffin lavé au biftre. Par *Mandevard*.
794. Un Cadre contenant cinq Miniatures allégoriques, la Liberté, l'Egalité, la République & les Droits de l'Homme, & un Portrait. Par *Judlin*.
795. Le Portrait de Marat. Par *Sandoz*, Peintre.
796. Le Portrait de Marie-Anne Cordey. Par le même.
797. L'Innocence couronnée. Par le même.
798. Coftume Républicain (de Sans-culotte), adopté, propofé & deffiné par *Sergent*, Député de Paris à la Convention Nationale.

 Ce Coftume n'eft autre chofe que l'habit journalier des Hommes de la campagne & des Ouvriers des Villes; il n'y auroit de différence entre les Citoyens que dans la qualité des Etoffes. Toutes les articulations ne font plus gênées par des attaches; il eft de forme demi-circulaire, & fe jette fur les bras ou les épaules.

 Il pourroit n'être porté qu'à 21 ans, âge où les Citoyens commencent à exercer leurs droits, & tiendroit lieu de la Robe Virile des Romains. Ce Deffin à l'aquarelle porte 12 pouces de large, fur 14 de haut.

799. Le Retour du Laboureur. Par *Ingouf, le jeune*, Graveur.
800. La liberté du Braconnier, d'après Benazech. Par le même.

801. Canadiens au Tombeau de leur Enfant, d'après le Barbier, l'ainé. Par le même.
802. L'Offrande à l'Amour. Tableau imitant le bas-relief en vieux marbre. 1 pied 2 pouces de large, fur 12 pouces de haut. Par *Vavoque*.
803. Un Tableau imitant une Maquette en plâtre. 18 pouces de large, fur 12 de haut. Par le même.
804. L'Homme de la Nature fe jette dans les bras de la Loi, qui occupe le Trône du Defpotifme. Allégorie pour le Département de la Seine inférieure. 10 pieds de haut, fur 7 & demi de large. Par *Lemofnier*.
805. Le Portrait d'une Femme qui fe repofe, dans un Payfage. 14 pouces & demi, fur 11 pouces de large. Par *Trinqueffe*.
806. Papilius envoyé au-devant d'Antiochus, par les Romains, pour arrêter le cours de fes conquêtes fur les Terres de leurs Alliés; le Roi éludant de s'expliquer fur fes véritables intentions, le Conful fe lève précipitamment, & trace un cercle autour de lui; il lui demande impérieufement de déclarer, avant d'en fortir, ou la Paix, ou la Guerre. Deffin. Par *Caraffe*.
807. Agis rétabliffant à Sparte les Loix de Licurgue, & faifant brûler, dans la place publique, tous les actes tendans à détruire l'Egalité, un vieux Soldat Spartiate, porté par fes Enfans fur fon bouclier, rend graces aux Dieux de la régénération de fon Pays. La Statue de Licurgue eft ornée de guirlandes de chêne, &c. Deffin. Par le même.
808. Agéfillas, Collégue d'Agis, ayant improuvé hautement la conduite de celui-ci, & s'oppofant au

rétabliffement des Loix de l'Egalité, eft condamné à mort, & décapité au milieu de la place publique. Deffin. Par le même.

809. Vue des Environs de Rome. 3 pieds 5 pouces de large, fur 2 pieds 8 pouces de haut. Par *Bluteau*.

810. Cléopâtre endormie. Deffin d'après la Boffe. Par *Segaud*.

811. Un Portrait d'Homme peint à l'huile. Par la Cit. *Doucet*.

812. Les Chartreux furpris. 24 pouces de haut, fur 20 pouces de large. Par *Nébel*.

813. Le Mariage de Tobie. 19 pouces de haut, fur 22 de large. Par *Girod*.

814. Saint Jérôme. 5 pieds de haut, fur 4 de large. Par le même.

815. Les dernières paroles de Michel Le Peletier. Deffin au biftre. Par le même.

816. La Dépofition de Louis-le-Débonnaire en 833. Deffin à l'encre de la Chine. Par *Defeve*.

817. Vue de la principale Grotte d'Arcy en Bourgogne. Deffin à gouache. Par le même.

818. Vue du Port et de la Ville de Rouen, prife de la pointe de l'Ifle de la Croix, au Sud-Sud-Eft.

819. Vue du Port & de la Ville de Rouen, prife de la petite chauffée, à l'Oueft de la Ville.

Deffinés d'après nature par C. N. *Cochin*, & gravés fous la direction de *Lebas & Choffard*.

Ces deux Eftampes font les N°s 17 & 18 de la Collection des Ports de Mer de France, d'après Vernet, & fe trouvent chez Bazan, rue Serpente, N° 14.

820. Portrait de Femme tenant fon Enfant. 15 pouces de haut, fur 12 de large. Par *Manfuy*.

821. Payfage près du Bois de Boulogne. 9 pouces fur 7 pouces. Par le même.

822. Deux Portraits de Femme, dont une lifant le Journal du Soir. 6 pouces fur 5 de large & toile de 25. Par le même.

823. Vue d'un Palais & Château-d'eau. Deffin aquarelle. Par *Genain*.

824. Des Aqueducs. Par le même.

825. Un Palais. Par le même

826. Autre Palais avec Pont & Obélifque. Par le même.

827. L'intérieur d'une Galerie de la Ville d'Albano, près de Rome. Par le même.

828. Deux Portraits de Femme, fous le même Numéro. Par *Riefner, Fils*.

829. Deux Deffins. Etudes. Par *Vielvarenne*.

Nogent-le-Rotrou, imprimerie de A. Gouverneur

www.ingramcontent.com/pod-product-compliance
Lightning Source LLC
Chambersburg PA
CBHW071600220526
45469CB00003B/1075